有一隻老虎在浴室

有一隻老虎在浴室

毛尖

OXFORD
UNIVERSITY PRESS

OXFORD
UNIVERSITY PRESS

Oxford University Press is a department of the University of Oxford.
It furthers the University's objective of excellence in research, scholarship,
and education by publishing worldwide. Oxford is a registered trade mark of
Oxford University Press in the UK and in certain other countries

Published in Hong Kong by
Oxford University Press (China) Limited
39th Floor, One Kowloon, 1 Wang Yuen Street, Kowloon Bay, Hong Kong

有一隻老虎在浴室

毛尖

ISBN: 978-0-19-098753-4

ISBN: 978-0-19-398223-9 (HB)

3 5 7 9 10 8 6 4 2

目　錄

目　錄

題毛尖新書

　　毛尖機靈。當今文章寫得機靈的不多，真的不多。靈是知，大惑者終身不解，大愚者終身不靈。靈是靈巧，蒲松齡〈小二〉說她為人靈巧，善居積，經紀過於男子。靈是靈光，《庸盦筆記》裏那句一時風流文采，歸然為江左靈光。靈光江浙人毛尖最懂得。靈是靈妙，王夫之詩話有一句即景會心，或推或敲，必居其一，因景因情，自然靈妙。靈是靈清，林語堂說文章求清楚，求明白，求靈清，弄靈清了省得人家捉摸不定。靈是靈機也是靈感，賈寶玉寫不出文章抱怨「我如今一點靈機都沒了」。毛尖沒有這層煩惱，電腦鍵盤上心手機靈，要風要雨都不難。我這樣的老人倒是老早耗盡靈光，滿腦子只剩靈霞靈巖靈籟，落筆求一道光景都難靈驗，讀毛尖文章於是驚歎，於是拍案，於是折服。南洋世誼艾麗佳寫英文也有這般本事，文字情韻學維琴妮亞·吳爾芙，學問輸了，靈氣贏了，餐桌上一對燭光一寫三千六百字，聯想翩躚，拜倫鬈鬈的鬢髮

都寫得出一大串詩話，頹廢是頹廢了些，劍橋教文藝批評的教授讀了撥電話給企鵝主編說是找到一顆新星。三十多年前往事。艾麗佳命數遠遠沒有毛尖好，健康婚姻事業都蹇澀，陽壽還不如吳爾芙長。那位文評教授給我看過艾麗佳一篇原稿，教授紅筆改了幾個句子幾個字：「用字造句稍稍嫌暗，」他說，「像冬夜臥房忘了開燈，窸窸窣窣摸不到開關。」文章原來要明，要亮，要開朗。光靠光禿禿電燈泡似乎也不行，還要罩個燈罩調一調死光，亮裏求柔。毛尖懂得給電燈泡罩上燈罩。丈夫那麼好，兒子那麼乖，事業那麼俏，東方那麼紅太陽那麼高，毛小姐下筆不籠上燈罩燈紗，文字恐怕金光大道浩然得教人皺眉頭。徐訏先生六十年代頭一遭來我家吃飯說：「家庭那麼幸福，怎麼寫作！」我暗暗笑他冬烘：文非窮不工？歲數漸大閱世漸深我幡然信命。命裏沒有，寫一輩子也寫不出苗頭；命裏有，寫得邋遢照樣成名。跟徐先生交往熟了我看出他也信命，晚年越信火氣越小：「命運再怎麼不濟，操守品格還是要的！」徐先生死守這道底線守得很辛苦。都說我偏愛毛尖疼惜毛尖：她的文字確實有品有格。人品優劣矇不了人。文品高低看仔細了也矇不了人。有一回在富麗華酒店咖啡廳聽幾位前輩談張愛玲，都說張愛玲儘管犀利到底沒當過漢奸，說她跟胡蘭成相好倒是憾事，家仇國恨洗

董　橋

都洗不清白。看操守看品格，宋淇先生說毛姆惹人疑惑。八十年代初我在新加坡讀 Ilsa Sharp 寫萊佛士大飯店故事，說一九二十、三十年代毛姆常住這家殖民地風味的萊佛士，說《月亮和六個便士》和《人性枷鎖》都在七十八號套房裏寫，說毛姆愛聽新加坡英國朋友說家事醜事，聽完寫成小說賺大錢。萊佛士一位英國醫生請他吃飯，他要主人把十二人晚宴改成六十人自助餐，一坐下來拚命慫恿那些英國人講新加坡故事給他聽，飯後還悄悄告訴主人說這些故事你別洩漏，我來寫。夏普書裏說毛姆天天上午坐在套房外小花園寫稿，園中雞蛋花木槿花清香裊裊，老先生一寫好幾個鐘頭都不累，一集一集南洋陰私源源出版，絲毫不顧風度不顧教養不顧禮儀，厚顏展示 "ungentlemanly behaviour"。有一回，萊佛士飯店經理帶毛姆到英國人俱樂部喝酒吃飯，毛姆心情不好，一看酒吧裏又是那堆英國人他討厭，一邊喝酒一邊大聲說：「看着這些人，我才曉得英國那邊家家僱不到下人其實一點不奇怪！」那天，俱樂部職員攆走經理和毛姆還開除經理俱樂部會籍。夏普說論人品論文品毛姆都高不了，怨不得文學名份永遠排在二流之頂，到死上不到一流。宋先生說二流有二流的好，好看。宋先生徐先生那一代人都讀毛姆。我這一代是毛姆列車最後一批乘客。新一代人讀毛姆的不多，毛尖讀了，

文章裏一些剃刀邊緣利索像毛姆，還寫過文章假攀這位同姓的親。園翁生前讀毛尖專欄説此妹年紀輕輕讀書不少，西洋文學底子顯然也不弱。確然，毛小姐英文書讀得多，中國作家書房裏多了這樣一扇窗子多了一片風景，賽珍珠説的。還有中外電影，毛尖好像全看過，文章裏一提我都找影碟來看。中外文學中外電影都是補品，吃文化飯的人少不得。大陸連續劇我也聽她的，她寫一部我看一部。倫敦大學亞非學院早年有個英國女孩子碧婭也迷電影，懂電影，黑白老片子她是專家，劉殿爵教授勸她論文乾脆寫電影與文學的因緣。那陣子英國電視台播放《樓上樓下》連續劇，我聽她講劇情講背景講人物忍不住追着看，果然好看，英國人階級偏見好玩得不得了。碧婭後來不見了，聽説到匈牙利研究東歐影劇文化，八十年代她來信説嫁給捷克斯洛伐克編劇，兩個孩子了，要我替她找幾張《紅燈記》彩色劇照，我到上環古玩街舊貨舖找了幾本大陸文革雜誌快郵寄給她。她的信寄到香港美國領事館的新聞處，我早離開了，幸虧舊同事替我轉了來。碧婭性情有點像毛尖，爽快，誠懇，講分寸，連髮型眼鏡都像。多年前剛相識我請毛尖到文華酒店喝下午茶，一堂沙發坐一堆人，她話不多，眼神機靈，壁燈柔柔一照我想起碧婭，一個黑頭髮一個金頭髮，微微一笑三分調侃七分懇切，眼睛再一眨

董　橋

我倒疑心有些話她想說沒說：輕音樂緩緩流逝，鏡頭慢慢拉遠，像活地亞倫的電影。到底是兩個世代的人，沒事我不敢找她煩她，看書看電影看到會心處想着寫短信打電話告訴她，終歸也只是想想而已。老年人要養晦。年輕人有年輕人的世界，能不打擾就不打擾。讀克里斯蒂偵探小說我喜歡老太婆簡美寶，整天靜悄悄盤算肚子裏的事，說話句句是舊派人措辭，簡潔，典雅，從來不會自討沒趣。倫敦到處遇得到這樣寧靜的老先生老太太。南肯辛頓理查森老先生晚年潛心研究勃朗寧的詩，懇切濟貧，捐錢捐書給母校，閒時還去做義工，愛說人老了千萬少飲宴，少說話，少慇懃。那時候我三十七他七十三。一晃我七十，真懷念這位老隣居。難得毛尖敬老，我請她寫專欄她馬上寫。這回專欄結集出書她要我寫序我不推辭。忘年之交不必客套。她哈佛剛回來，帶着孩子去了一年我常惦記她，怕她出遠門不習慣。老人瞎操心。也許是她來香港讀過書拿過學位我覺得親切。七十多年前張愛玲也從上海來香港讀書，那是黑白片老香港，眨眼不在了，真對不住毛尖。片子裏南來那許多學人文人藝人全走了，香港多蕭颯。上海怕也不是戰前戰後的老上海，兩地似乎單薄了。將就將就歲月還是靈清的。

公元二〇一一辛卯年小雪

題毛尖新書

達西告別伊莉莎白

1995年的《傲慢與偏見》(*Pride and Prejudice*)。1995年的科林費斯和詹妮弗・厄爾。

十六年過去，大學時候住我上鋪的姑娘從英國打電話過來，語氣哽咽。我一驚，當年她祖母過世的時候，她這樣說不出話。可是，等了一分鐘，原來是科林費斯得了奧斯卡獎。

奧斯卡！我很生氣，為奧斯卡，你都四十了！她緩過來說，不是因為奧斯卡，是因為科林費斯和詹妮弗・厄爾。

好吧。科林費斯。以前她的花癡夢就是：英國，倫敦郊區，散步的時候，迎面走來達西。可惜，倫敦十年，半個達西沒遇到不說，連壞蛋韋翰都沒碰到一個。歲月流逝，現在她明白，《傲慢與偏見》中，夏綠蒂嫁給科林斯，是真人生。

既然參透浪漫，怎麼還為科林費斯動感情？我問她。一聲歎息，她叫我去看《國王的演說》(*The King's Speech*)。

年輕的時候，聽到愛德華八世的故事，不愛江山愛美人，真是覺得酷斃，《國王的演說》的第一道工序，卻是

顛覆這個神話。愛德華八世是一個負不起國王責任的花花公子，辛普森夫人是一個長相古怪的美國女人，尤其最後，廣播裏傳來喬治六世幾乎完美的聖誕演說，所有的英國人都被深深感動，但是溫莎公爵夫婦的銀幕表達，幾乎就是狗男女，且幾乎是有點戰敗納粹嘴臉的狗男女。因此，雖然電影的主體是關於自卑的喬治六世如何客服嚴重的口吃的故事，我還是認為，這個電影引起世界範圍的熱愛，包括一夜拿走四個小金人，恰是因為，我們這個時代，不再需要溫莎公爵的故事。

相反，責任，國王的責任；承擔，就算承擔不了也要承擔，使這部影片脫離了勵志劇的庸俗框架，成為一部具有歷史隱喻的真正大片。星空黯淡的年代，讓我們從頭呼喊，國王，你準備好了嗎？

十三年前，也是奧斯卡最佳影片的《泰坦尼克》進入大陸，加上中央領導的熱心舉薦，該片吸金無數之外，更把好萊塢愛情觀牢牢植入年輕人的世界觀，所以，作為初級階段的撥亂反正，《國王的演說》倒可以用包場的方式讓幹部同志們看看：瞧，承擔責任，才是新的時尚！這裏插一句，給幹部們看，千萬不能用香港的譯名，《皇上無話兒》，這樣的名字，實在太下流了，而且，也很不準確。

不過，就像我們永遠不能對電影完全放心一樣，我們

得看到，雖然《國王的演說》明確地蔑視情欲，明確地反對江山美人，但是，喬治六世本人其實是被大大浪漫化了，再加上，科林費斯的表演！很可能，憑着奧斯卡的大喇叭，接下來會有一批國王一幫老臣登上熒幕，這個時候，我們必須把眼睛睜大，說到底，我們並不需要喬治六世被平反的故事，我們也不需要喬治六世的光榮事蹟，對於普羅，一場「國王的演說」就已足夠。這個，其實也是這部影片成功的秘訣。

1995年的達西先生變成了國王，歷史上怯懦的領袖被科林費斯演繹得氣場十足。可是慢着，我上鋪的朋友為甚麼哽咽，那個，那個出現在同一個鏡頭裏，口吃治療師的平民妻子是誰？詹妮弗·厄爾，當年讓達西神魂顛倒的伊莉莎白。

伊莉莎白老了，達西沒老，甚至，1995年那個醜態百出的科林斯也洗掉了一身腐氣，這是《傲慢與偏見》的續集嗎？達西國王甚至都沒有正眼看一下平民伊莉莎白。所以，作為電影中的電影，《國王的演說》實在令人唏噓。

不過，最後，讓我們還用這部影片的中心思想來提升一下自己的小資情調吧：為了國家，達西告別伊莉莎白，這是必要的。對於達西，這是國王的責任，對於伊莉莎白，這是平民的付出。

達西告別伊莉莎白

這個時代的微積分

在劍橋圖書館借了一冊館長推薦的童書，*The Bear Who Wanted To Be A Bear*，講的是一隻熊，冬眠醒來，發現森林已經變成了大工廠，而他自己，無處存身，只好當了工廠的工人。冬天又來了，作為一隻熊，他控制不住冬眠的天性，這樣，他被開除了。熊睡思昏沉，想找個旅館睡覺，但旅館說他們的房子不給工人住。漫天飛雪，孤獨的熊很快被大雪淹沒。

看完這本瑞士人創作的童書，Q寶很不爽，問為甚麼講這麼慘的故事給小孩聽，可他自己又情不自禁看了好幾遍，多少有些感同身受的意思吧，他總結說：它是我看過的最慘的熊，這是本壞書。

麥爾維爾 (Herman Melville) 寫完《白鯨》後，曾經給霍桑寫過一信，信中說：「我寫了一本壞書，但此刻我感覺自己像羊羔一樣純潔。」這句話一直謎面一樣在《白鯨》研究界被反復詮釋，所以，在Q寶說出「壞書」的時候，我突然意識到，《白鯨》也好，《要當熊的熊》也好，這寫作本身，已經包含了一個 "to be, or not to be" 的問題。

要不要把殘酷的現實讓孩子知道？讓大家知道？好萊塢的回答是：不要。

金融危機，政治危機，電影不能再危機，給小麻醉，換棒棒糖，所以，好萊塢的共識是，找樂。

說老實話，我一點都不反對好萊塢的電影共識，而且，說到底，誰不喜歡找樂？商業大片酣暢，3D電影震撼，誰不喜歡？再進一步說了，好萊塢把自己的政治抱負降低，對於我們中國電影，怎麼着也是好事。

不過，美國電影人又不甘心他們只輸出棒棒糖。這幾天，BBC製作的電影 *Made in Dagenham* 在電影圈裏掀起很多討論，不少有抱負的美國電影人出來說，我們也該為勞工階層拍片！搞得中文電影論壇也小小激動，大意是，終於無產階級要登場。

無產階級貌似已經登場。1968年的英國小鎮 Dagenham，福特汽車廠的沒文化女工，鬥志昂揚地拿下了史無前例的「男女同工同酬」法。

當紅英國女星莎莉·霍金斯加上實力派米蘭達·理查森，一個是底層小女工，一個是政府女大臣，皆不以外貌入行，劈里啪啦都氣場十足，用上海話說，倆人都演得挺刮。可是，這非常無產階級的題材，再加上非常無產階級的口音，看上去怎麼如此賞心悅目？

呵呵，導演尼傑·科爾的電影前科還是中產趣味，所以，就算福特女工車間的工作環境的確有些底層，六十年代的時尚元素卻一個不落，而且無產階級女工最好地代言了BOB頭、嬉皮風、迷你裙，這個，影片海報就是最好的說明：莎莉·霍金斯身着一款特正點的BIBA裙，百分百「月份牌女郎」腔調，一掃無產階級領導的貧寒。

其實，莎莉·霍金斯和米蘭達·理查森的最後對話可算這部電影的中心思想。倆人談到彼此衣着，女大臣問小女工：「BIBA裙？」莎莉反問：「你的，C&A？」女大臣眉毛一挑，講出奧巴馬的台詞："Why pay more?"

高貴的BIBA裙雖然是借來之物，但是在女大臣最後這一句「幹嘛買貴的」面前，我們的無產階級顯得好虛榮啊！所以，我打賭，高達看到這部《達格南製造》，一定會氣得給科爾寄子彈。

嘿嘿，讓我們死心吧，無產階級是不可能在好萊塢還掌權的時候登上世界銀幕的，奧巴馬的黑膚色不代表美國已經平等到兩眼一抹黑。經濟蕭條時代，《達格南製造》(*Made in Dagenham*) 要講的當然不是 equal pay 問題，而是 why pay more，不動聲色，六十年代的口號被顛覆。

據說，牛頓在劍橋大學的時候，有一陣學校資金緊張，教職工薪水都拖欠。為此，牛頓潛心研究創立了微積

分，並設為全校必修課，且規定不及格者來年必須繳費重修直到通過。很快，全校工資發了下來。我覺得，電影《達格南製造》在理論上，就是這個時代的微積分。至於無產階級電影如果都是這個模子，那麼，馬克思真可以死了。

一翹一翹的時候

連着三天看了三部電影，《大地驚雷》(*True Grit*)、《社交網絡》(*The Social Network*)和《黑天鵝》(*Black Swan*)。

西部片是美國的拳頭產品，可我一向不喜歡，就像美國人看橄欖球如癡如醉，中國人常常入不了戲。不過，科恩兄弟重拍1969年的經典，我還是好奇。類似笑話裏的孩子，他隔一會就跑過去問火車站的看門老頭：「爺爺，下列火車甚麼時候進站？」老頭每次都說：「小淘氣，我已經跟你說了一萬次，火車每天都是四點四十四分進站。」終於有一天，小孩告訴老頭：「我知道，可我就是喜歡看你說四點四十四分的時候，鬍子一翹一翹的樣子。」

看科恩兄弟，也是為了看他們一翹一翹的時候：洛可可風格的黑暗，拜占庭格式的陰鬱，剛從太平間醒過來似的主人公，再加上又硬又冷的王牌配角，幾個妖里妖氣的變態。科恩兄弟關於生與死，存在和荒謬的思考其實並不打動我，就像小孩並不真正需要知道火車幾點進站，我們看科恩兄弟，就是為了一睹那略帶神經質的電影修辭。可是，《大地驚雷》沒有這些，或者說，《大地驚雷》有所

有這些元素，但是顯得平常，包括莫名其妙出現的熊頭人，本來可算最標準的科恩表達，但是這個熊頭人說的話，跟我們北大荒人說的話一樣，驢頭馬面的不知是因為太人生，還是太生硬，總之，聽了覺得科恩兄弟可以給《高考1977》當副導。還有，大牌馬特達蒙，作為一個本來不夠聰明機靈的西部牛仔，在電影中簡直有點像打醬油，突然出現，突然又出現，在督爺女孩的輝映下，傻得有點沒名堂。

《大地驚雷》現在領跑奧斯卡，這個，我不意外，尤其它還蠻勵志蠻溫暖，尤其還在美國這樣灰暗的時刻，不過，作為一部科恩電影，我表示影迷的失望。

作為影迷，看《社交網絡》不失望，加上人在哈佛，看看影片中的哈佛表達，挺有意思。值得提出的是，哈佛女生和哈佛男生都不像影片表達的那樣有型那樣美。去哈佛圖書館看看，在那裏通宵達旦熬夜的學生，大概也不知道哈佛社團裏的性生活和毒品這麼活躍。不過，作為facebook 出爐的時代背景，七八年前的哈佛還真是栩栩如生。影片的真實主人公扎克伯格 (Mark Zuckerberg) 曾經對《紐約客》表示，他不會去看《社交網絡》的。不過，後來他接受採訪，又坦言：「電影裏出現的每一件短袖和帽衫，我確實都有一件一模一樣的。」

說到底，還有甚麼比「一模一樣」更激動人心？這個，也是電影牛逼的地方。《社交網絡》中，還有這樣一句台詞，「哈佛出了十九個諾貝爾獎得主，十五個普利策獎得主，二個奧運選手，一個電影明星」，這個數據，也是當時的實況。

這壓軸的「一個電影明星」，雖然也被很多人閱讀為時代風氣的改變，「十九個諾貝爾得主」敵不過「一個影星」，不過，看過《殺手里昂》的人，不會介意這個排名。娜塔莉·波特曼無愧於這樣的榮譽。我要說的是她的最新電影《黑天鵝》。

《黑天鵝》是一部很刻意的文藝片，娜塔莉的表現也沒有她小時候那樣靈韻流動，資深芭蕾評論家高特里更是直言，《黑天鵝》是「故作不凡的惡俗恐怖片」。不過，我還是堅持，波特曼演繹的「黑天鵝」非同一般。

《黑天鵝》的男一號是文森卡索，他是我最喜歡的男演員，說得私人感情一點，或者說，小資化一點，碰到自己最喜歡的男演員，你總覺得沒甚麼女演員配得上他了。可是，娜塔莉·波特曼不一樣，你覺得文森愛她很應該，譬如張曼玉想愛誰，你都沒力氣反對。

事實是，當年小波特曼身上稚嫩的王者之氣，在《黑天鵝》中，已經藏不住。她既是柯德莉夏萍的後代，也是

　　　　　毛尖｜有一隻老虎在浴室

葛麗泰嘉寶的附身，在她身上，我們看到一個時代女演員的最高表達。芭蕾不死，因為如果有「合適的舞者」，《天鵝湖》就一直會重生。對於電影其實也是這樣。而我們這種從出生就迷上電影的可憐人，不停地去電影院，也不過是為了等待波特曼這樣的演員，為了那個「四點四十四分」。

大女孩需要大鑽石

在微博裏看到伊莉莎白泰勒 (Elizabeth Taylor) 辭世的消息，我打開電視看，果然這次真走了。國際名人的一個標誌就是，在你最後死之前，你會死好幾次，比如金庸，隔三年岔五年，網上流傳一些紀念他的文章。

不過泰勒的訃告還是讓我吃了一驚，我以為她沒能像麗蓮吉許 (Lillian Gish) 那樣活到一百歲，至少也應該跟嘉芙蓮協賓 (Katharine Hepburn) 有得一拼，活到九十幾這樣。大大小小動了一百次手術，一代豔后也只能活到七十九。

七十九，連「老人」都算不上啊。幾天前，北京民政局局長剛剛發佈消息：針對老年人的醫療補助範圍有望進一步擴大，九十五周歲以上老人將可以同一百歲老人一樣，享受百分百的醫療報銷待遇。據說這個消息搞得網民很興奮，因為九十五歲才叫老人，那麼二三十歲還讓父母餵養着就正常，四五十歲犯點錯就是青少年犯罪。至於七十九歲的玉婆還思量戀愛訂婚結婚，也就兩個字：應該。

我不是很清楚伊莉莎白泰勒在中國人的感情現代化

中，作出了多麼巨大的貢獻，不過我大約能感受到，埃及豔後在中國家喻戶曉，絕不是因為她的演技，說到底，又有多少人在乎她巔峰時代的《朱門巧婦》和《夏日癡魂》？她的紫羅蘭眼睛出現在我們高眉底眉的雜誌上，出現在我們有產者無產者的牆上，出現在我們沿海地區內陸地區的新聞裏，無非是因為，她好萊塢極了，或者說，她全球化極了。從南到北，從東到西，哪個國家都有一個在地版泰勒。當年泰勒跑到中國來，文化部找了劉曉慶去陪她，還真是有眼光。

　　追究起來，黃金時代的女明星，瑪麗蓮夢露也好，格蕾絲凱莉 (Grace Kelly) 也好，更別說柯德莉夏萍和葛麗泰嘉寶 (Greta Garbo)，至少在全球女性影迷眼中，都要比伊莉莎白泰勒美很多。泰勒嗎，也就是《紅玫瑰與白玫瑰》中的王嬌蕊，成熟女人的身體加上嬰孩的頭腦，在洛杉磯中學和攝影棚裏，除了聖經，沒看過其他甚麼書，除了男人，不太懂怎麼和人相處，可是，這個渾身帶電的女明星，卻單槍匹馬把一代明星的生活帶入了理論高地：大女孩需要大鑽石。

　　大女孩需要大鑽石，就算《第凡尼早餐》裏的柯德莉夏萍也這麼想，但她決不說，美到出離人間，就看男人自覺了。但是，伊莉莎白泰勒不，她要說出口，而且她說

得出口。拍電影前，導演送珠寶；進教堂前，老公送鑽石。幸運的是，那是好萊塢的黃金年代，黃金不僅沒有讓泰勒小姐聲名狼藉，反而讓她像比爾蓋茨一樣，贏得了創業者的尊敬。

哦，説起來也挺可歌可泣的，既沒有苟且於豪門，也沒有淫亂名利場，一介女流憑着膽識為自己掙下一片江湖，鑽石大，女孩大，這個大，包括大手大腳大派頭，大氣大方視野大。因了這個大，站在她身邊的男人，看着都像她包養的，連硬漢保羅紐曼都不能倖免，在泰勒小姐的懷裏，他簡直可以嗚咽。因了這個大，半個世紀前的情敵回頭還能成閨蜜，黛比雷諾當年被伊莉莎白泰勒搶走老公艾迪費雪，這兩天卻在新聞裏讚美泰勒確實非常美。

可是大女孩終究也有風燭殘年的一天，伊莉莎白泰勒的遺照令人目不忍睹，她曾經多汁的身體變得如此乾瘦，從前男人多看她一眼就會成色盲，現在她自己再也看不到一個男人，而隨着伊莉莎白告別世界，她的「鑽石理論」也將壽終正寢。到最後，她的後代就只知道「女孩要鑽石」，沒有了兩頭「大」，好萊塢江河日下不去説她，現代女星的道德品質也持續走低。

泰勒小姐已經墓園安息，她的原罪被到處發揚，但是她在鑽石中保持的大柔情和大純潔在哪裏呢？她説：「我

只跟和我結婚的男人上過床。」這句話，隔了歲月，簡直
可以當愛情誓言了。

蘋果，我有罪

在階梯教室聽哈佛最好的文學教授 Helen Vendler 講詩歌，Vendler 說到哈姆雷特的獨白時，薩賓娜突然拿她的蘋果手機給我看。

呵呵，果然文學藝術已經是當今最保守的力量，To be or not to be 的問題拷問至今實在是做詩評的人沒決斷。Vendler 教授，請看，從今往後，心靈的苦惱對着 iPhone 就能了斷，就能懺悔，就能祈禱，就能升天。而且，這款懺悔程式已經得到天主教美國主教的正式許可。

開天闢地，只要你對蘋果說，「我有罪」，你的良心就潔白了，而且，程式便宜，只要1.99美金。

我不知道這個叫做「懺悔：羅馬天主教應用程式」的軟件是不是會帶來宗教革命，不過，通過數字技術來 update 信仰活動，可見宗教的含金量，所以，iPod, iPhone, iPrayer。本尼迪克特十六世雖然高齡八十三，但他毅然祝福了互聯網：沒事了，用 facebook 的人，有福，阿門。

當年段子裏說，可口可樂公司跟教皇商量，禱告結束的時候，不說「阿門」，說「可口可樂」，遭到教皇的拒

絕。現在，蘋果都不用跟教皇商量，教皇自己芝麻開門了。在這個世界上，還有甚麼東西，是資本不能打開的？

高達出來說，還有。

《電影社會主義》(*Film Socialisme*) 就是一個試圖對資本說「不」的文本。

這些年，高達的電影越來越艱澀，成了地地道道的電影論文，尤其是這部最新的《社會主義》，其中的電影引文，已是博士論文的水平。所以，他的電影不僅拒絕一般觀眾，連影迷也望而生畏。此片參加康城影展，老老實實的電影記者都直言：看不下去。看下去的幾個，也睡着了。

肯定會睡着。台詞如此抽象，像詩歌，更像關鍵字，而且高達拒絕翻譯，不懂法文的看不懂，懂法文的看了更懵，一艘遊輪，三個樂章，六個遺址，主要角色的身份倒是都非常有戲，包括探長和戰犯，大使和間諜，但是，他們就像出現在電影中的當代最重要哲學家阿蘭巴丟一樣，既能是最深刻的隱喻，也會是最空洞的能指。沒有劇情，只有手勢，電影色彩依然華美，電影音樂依然華美，但他們究竟在述說些甚麼？

是電影天書，高達還在影片最後打出「拒絕評論」。記者問他，為甚麼要將新作取名《社會主義》，他說，

這部作品其實更應該起名為《共產主義》或者《資本主義》。

這話，被右翼影評人拿來諷刺高達和對《社會主義》持讚美態度的左翼影評。聽上去，這話真的還有點油滑，而且，這種傲慢的電影態度，即便是對左翼來說，也是尷尬，社會主義不要觀眾嗎？幾何學的電影構圖，蒙太奇的電影句子，只能意會不能言傳，《社會主義》就像超級美術館，噓，不要喧嘩！

不過，今天，當教皇宣佈我們從此可以對蘋果進行懺悔，我就覺得，新浪潮時代的中流砥柱依然是我們這個時代的中流砥柱。媽的，去你們的資產階級版權法，去你們的全球發行，去你們的法律，資本，去你們的看得懂看不懂！八十歲的高達還像年輕時候一樣彈藥十足，拒絕甜膩，拒絕講和，拒絕受擺佈，拒絕被溝通。雖然，這是個兩敗俱傷的做法，但是，資本就是教皇的時代，還有誰，像高達這樣用「極端自私」的電影方式對電影工業表現最大的輕蔑？

每次，高達新作一出，右翼影評人都宣判，這是高達的最後一部電影。雖然，他的電影的確背對我們，但是，讓我們祝高達再出新作吧。畢竟，在今天，看高達，已經是唯一的影像救贖。

因為有一隻老虎在浴室

　　《宿醉2》票房戰勝《功夫熊貓2》，不奇怪；不過《宿醉2》登上票房冠軍，刷新《駭客帝國2》的紀錄，還是令人感歎。怎麼說呢，《宿2》的故事和《宿1》一模一樣，只要把四個男人的宿醉地點從拉斯維加斯改到曼谷就行，當然，續集的口味更重，人妖出手菊花台，電影院裏的笑聲的的確確沒斷過，坐我旁邊的一個胖仔笑到喘粗氣，搞得我一直擔心他別一頭栽在我身上。

　　反正，《宿醉2》和《宿醉1》一樣，低幼，低俗，低賤，但三低一 high，托德菲力浦斯成了華納的搖錢樹，我敢保證，《宿醉3》已經在策劃中，好萊塢不趁勝追擊，就不叫好萊塢。只是，人妖已出，賤人難覓，第三次宿醉怕要用上人獸交，所謂玩過重金屬，難就輕音樂。也因此，兩場《宿醉》幾乎是一勞永逸地結束了學院派關於喜劇的各種論爭，哥們，像活地亞倫那樣寫台詞，喜劇早晚成悲劇，現在的喜劇流派就是，輕賤。

　　至於用《宿醉2》來討論亞洲歧視，東方主義等等，我

覺得也是拳頭打棉花，如果票房能飆升，派拉蒙立馬會同意把功夫熊貓改成黑眼珠。

　　兩個月前，有一本紅遍全球的無字書叫《除了性男人還想甚麼》(*What Every Man Thinks About Apart From Sex*)在亞馬遜上熱銷，排名超過《哈利波特》和《達芬奇密碼》。該書除了封面有字，二百內頁都是白紙，我在哈佛聽英國文學課，旁邊的小夥就拿它記筆記，還告訴我亞馬遜已經斷貨。

　　嘿嘿，男人真要一直想着性，這世界也太平，但是假題一點都不妨礙假書的暢銷，當今世界，低俗就是生產力。

　　是的，生產力。事實上，我得承認，我一點都不反感《宿醉》這樣的低俗，相比活地亞倫的知識份子氣，疲憊的草根當然更需要雖然猥褻但還算健康的笑料。從低氣壓的辦公室出來，面對一直舉不起來的業績，走進電影院，誰還有力氣通過思考再發笑，哦，怎麼簡單怎麼來吧！《宿醉1》裏，醉人們發現屋子裏有一個嬰兒，艾倫問：「這是誰家的小孩？」菲爾說：「我們一會再來處理這小孩。」然後，斯圖出來說：「我們不能把小孩單獨留下，因為有一隻老虎在浴室。」

一隻老虎！即便是在熱帶叢林歷險記裏，老虎出場也需要一番鋪墊的，但是，新時代的喜劇不需要，編導説，要有老虎，就有老虎，而且，重要的是，老虎，觀眾覺得這個可以有。

世界變幻莫測，老虎不算甚麼。好吧，最後，我想説的是，也許，這不登大雅之堂的兩場《宿醉》可以是電影的一次再出發，沒有學院派的包袱，管它東西方的文化，香港電影不也曾經這樣從低俗中開出了新浪潮？只是，從口腔期返回肛門期，美國電影美國觀眾準備廝守肛門期的姿態，又讓人覺得，電影快完蛋了。

普通青年看午夜巴黎

有個學生問我，老師知道「青年三分法」嗎？

我看他很鄭重的樣子，就裝神弄鬼道，是毛澤東提的那個？學生就笑，笑完我知道自己傻B了。不知道的朋友聽好了：青年三分法指的是當代青年有三大種類，普通青年、文藝青年和2B青年。

簡單地說，普通青年穿絲襪，文藝青年穿網紋襪，2B青年穿自繪的令人屏息的網紋襪。反正呢，自從有了青年三分法，三格圖片風靡網絡，全民共同描畫青年三型：普通青年開車雙手緊握方向盤，目視前方，心想晚餐；文藝青年蹺個小指，眼望窗外，思考人生；2B青年雙手交叉握住方向盤，覺得全世界都在注視他這妖嬈的姿勢。

青年三分法極大地提高了普通青年的自信心，而且，目前看來，對於淨化社會空氣還是很有好處，五講四美走下教室的牆壁，青年三分法卻讓我們重新檢閱時代的真善美：普通青年走解放路中山路，文藝青年逛烏衣巷桃葉渡，2B青年溜破布營狗耳巷。破布營，狗耳巷，就在不久前，還是我們的時代美學！

　　　　　　　　　　　毛尖｜有一隻老虎在浴室

嘿嘿，破除了烏衣巷的迷情和破布營的迷信，青年三分法不僅有效地指導我們自己的生活，還能幫我們認清別人的生活。比如，看到活地亞倫最新電影《午夜巴黎》(Midnight in Paris)，當代青年就顯得更有主見了。

　　活地亞倫，全球通吃，好萊塢尊敬他，歐洲抬舉他，中國觀眾更是愛慕他。所以，作為一個文藝青年，我在年輕的時候，很自覺地把能到手的活地亞倫全部看了，有些看得明白，有些看得頭暈，而作為一個文藝青年，我們只在飯桌上談論那些頭暈的，再加上，有寶爺這樣的文藝旗手親自翻譯活地亞倫，對於這個嘮嘮叨叨的小老頭，他的神經質就算偶有2B傾向，我們也只有膜拜，不敢存疑。

　　這樣，老頭的《午夜巴黎》還沒上映，已經好評如潮。當然，在我們一代人從文藝小青年成長為文藝老青年的過程中，感謝盜版，大家的閱片視野不僅過了和世界接軌的階段，而且有了領先的氣象。跑到美國跑到歐洲，我們發現咱一個普通影迷的閱片量都能跟先進國家的專家媲美，所以，關於活地亞倫老頭，咱也約莫能看出他的前因後果。可是，話雖這麼說，伍迪大佬，用句詩歌，我們只有眼睛膜拜，沒有舌頭批評。

　　現在，青年三分法刷新了我們美學的地平綫。擦掉我們的網紋圖，脫掉我們的網紋襪，做回普通青年，我們樸

樸素素説出：看《午夜巴黎》的時候，我睡着了。

午夜巴黎，流動盛宴，畢卡索的情婦，斯泰因的伴侶，菲茨傑拉德的生殖器，還有詩人畫家模特導演，同性戀異性戀雙性戀，男主人公吉爾從現代穿越到上個世紀遇到的任何一個人，擱二十年前，都會讓我們 hold 不住。可現在，星巴克裏就坐着很多海明威打扮的人，上流社會下流社會走動着成群的達利和曼雷，那麼多2B青年離家那麼近！

所以，不管活地亞倫最後的鄉愁是上個世紀、上上個世紀，還是穿越回來的今天巴黎，我只想説，作為一個普通青年，《午夜巴黎》對我們而言，也就是巴黎風光片，風光雖好，看一個小時就有點長了。

當然，最後，我得檢討，《午夜巴黎》沒有等到邁克的字幕就搶鮮看，弄到中途睡着，這是我們普通青年還有待向文藝青年學習的地方。

釣到如意郎君

《派蒂格魯小姐的大日子》(*Miss Pettigrew Lives for a Day*) 是1938年的英國產品，小說作者溫妮弗瑞德‧沃森的寫作生涯是英式女性拿起筆的標本：家境殷實，有份閒職，看過的小說不能叫人滿意，自己動手嘍。不過，當標本，還有一個重要的條件，就是，得有一個會鼓勵人的姐姐。珍‧奧斯汀有一個這樣的姐姐，弗吉尼亞‧伍爾夫有一個這樣的姐姐，溫妮弗瑞德也有一個。

溫妮弗瑞德甚至更運氣些，姐姐鼓勵她，姐夫也鼓勵她，後來她結婚，丈夫還鼓勵她，那是上個世紀三十年代，沃森小姐的寫作環境實在是太好了！

這個好環境，看完《派蒂格魯小姐的大日子》就明白了。小說是典型的灰姑娘故事，七十年後還能讓好萊塢看中拍成《明星助理》，也是因為姑娘足夠灰，結尾足夠好。

派蒂格魯小姐人到中年，赤貧，不美，流落二戰前的倫敦街頭，因為臨時的一份保姆工作走進了美麗的拉福斯小姐家。小說發生在一天時間裏，上帝在那一天看到了

她，她不僅幫着拉福斯小姐認清真愛，幫着拉福斯小姐的朋友找回真愛，最後還以順手牽羊的氣概解決了自己的剩女問題，找的男人好到讓整個故事成了童話。

也許就是因為立志愛情童話，小說寫得俏皮有趣無拘無束，作者本人雖然從來沒有涉足過夜總會，也從來沒有和明星歌星打過交道，但是憑着樂觀的想像，乒乒乓乓一天搞定三對男女的終身大事，所以，《派蒂格魯小姐的大日子》這種書，真可以當作聖誕禮品來派送。一個底層英國剩女還能釣到金龜婿，咱們中國白領還慌甚麼慌！

好萊塢的《明星助理》，基本就是按這個聖誕禮品思路來拍攝，2008年的美國，跟二戰前的英國一樣，需要童話愛情來取暖。不過，也是因為這種灰姑娘的老調重談，而《明星助理》在電影品質上，還根本沒法跟另一個高齡灰姑娘片《刺蝟的優雅》相比，所以這個電影一出場，就淹沒在芸芸眾片中。

但是，《派蒂格魯小姐的大日子》不會淹沒，甚至，隨着歲月流逝，這個小說的前瞻性還能更加彰顯。在我看來，它時隔大半個世紀還能保持閱讀的品質，不是因為派蒂格魯的好命，而是因為拉斯福和派蒂格魯的彼此鑲嵌。

拉福斯小姐是個甚麼樣的人呢？《明星助理》中，她基本被塑造成一個小夢露，雖然最後她放棄夢想跟着一個

愛她的小歌手離場，但是，從派蒂格魯小姐踏進她家門的那一刹那開始，我們就不斷看到，拉福斯小姐用她的意識形態慢慢「腐蝕」了派蒂格魯小姐。作為一個牧師家庭出身的家庭教師，派蒂格魯小姐在開始的時候，甚至見不得拉福斯小姐當着她的面跟情人親吻，更是從來沒有允許過自己說句「該死的」，但是，拉福斯小姐春風化雨安慰了這個中年婦女，「該死的」和「見鬼」早就不屬於道德範疇內的禁忌了。

　　接下來，拉福斯向派蒂格魯全面敞開心扉，而被這種史無前例的信任命中，派蒂格魯「見鬼」般地煥然一新，不僅僅是幫助，簡直是代替拉福斯小姐周旋在三個男人中間。派蒂格魯周旋得那麼快樂，明火執仗地撒謊，大義凜然地表現，為了掩飾拉福斯小姐肉身交易後的破綻，更是果斷地拿起別人的雪茄屁股抽起來。而當一切搞定，要從花花世界退場的時候，派蒂格魯簡直想死！這個時候，派蒂格魯已經是拉福斯魂靈附身，美麗的身體和勇敢的頭腦如果合體，那是誰呢？

　　我想到了《蒂凡尼早餐》(珠光寶氣)中的赫莉。說明一下，這個《蒂凡尼早餐》和好萊塢電影一點關係沒有，雖然柯德莉夏萍的確美得就是蒂凡尼本身，但是，杜魯門卡波堤 (Truman Capote) 筆下的赫莉才能永垂文學史，因為

她勃勃的欲望才是資本主義社會的「新人」，她生活的激情才堪比我們的革命浪漫主義戰士。而這個赫莉小姐在文學史上的出生年月，要比派蒂格魯小姐晚二十年。

憑着這個二十年，派蒂格魯小姐可以再紅二十年。當然，與此同時，卡波特誨人不倦的蒂凡尼夢想也照出了沃森小姐的三十年代保守。小說以一句「釣到如意郎君」結尾，愉快夠愉快，終究是對派蒂格魯和拉福斯才能的雙雙閹割。也是在這個意義上，派蒂格魯小姐絕對不是奧斯汀譜系下的人物，因為奧斯汀筆下的婚姻是邁向自由，但派蒂格魯小姐不是。

不過，聖誕快來了，還有甚麼比派蒂格魯也能釣到金龜婿更鼓舞人心呢！

Be Stupid

2010年康城國際廣告節，Diesel 推出的 "Be Stupid" 口號，獲得了戶外類廣告最高獎。

為甚麼要做傻瓜？因為 Smart may have the brains, but stupid has the balls。總之，傻瓜有種，傻瓜有創意，傻瓜能交朋友，傻瓜沒有顧慮。傻！一起傻！

《廣告狂人》第四季結束的時候，男主人公 Don 給 New York Times 寫了一封信，題目是「告別煙草」，信的大意是：我們叫賣的產品，給人們帶來的其實是疾病，是悲傷。我們知道它不好，但就是停不下來。現在，我們金盆洗手了。

聰明絕頂的 Don 會洗手不幹，我不相信，不過，這個 "Be Stupid" 倒真可以做第五季的開頭。就像Don要金盆洗手的那封信，其實是登在 New York Times 的廣告頁上，相似的，Be Stupid 的創意團隊當然是非常非常 Smart。

以 "Stupid" 之名行 "Smart" 之實，或者倒過來，我覺得，就是美劇奧秘。最近，因了美方朋友的推薦，我看上了《廣告狂人》，又因為中方朋友的推薦，同時看了

《毛岸英》，說老實話，《廣告狂人》在第一時間就吸引了我，而《毛岸英》讓人遲遲不能入戲，雖然這個電視劇非常重要，不僅對中共高層的子女教育有示範價值，對當代年輕人也非常重要，對革命傳統的重建則尤為重要。

但是，《毛岸英》劇集起點太低，一上來，就是毛岸英呱呱墮地 (嘿嘿，傳記片裏，呱呱墮地，多少聲！) 一邊，當然是意料之中的毛澤東在領導工人罷工。而楊開慧呢，過於青春逼人，完全是當代八〇九〇後女生的氣質。總之，不知道是不是因為資金問題，這部連續劇實在粗糙。比如，一個劇集裏面，毛岸英大了，毛岸青出生，一個小演員前面當毛岸英，後面變毛岸青，連攝影機位都沒變。這個，我覺得是真把觀眾當傻瓜了。而說到底，這種細節，純屬不認真。這方面，我們能向美劇學習的，很多。

演員且不論，美劇裏面，連大樓看門的，都絕對有戲，《廣告狂人》細節之講究，當然我們中文電視劇論壇可以歸之資金雄厚，但詳細到一粒紐扣的六十年代，還真不完全是資金的功勞。這種把觀眾當偵探的作風，我覺得是美劇特別 smart 的地方。

因為細節上的這種精益求精，大到時代背景，小到演員口音，美劇需要用三個孩子的地方，絕對不會用兩個孩

子，使得美劇在情節上，能夠以 smart 的方式行 stupid 之實。像《反恐24小時》，歷經九九八十一難的傑克鮑爾不死的秘訣是甚麼，不是他武功特別好，也不是他運氣特別好，是因為他有 balls，而觀眾看到有 balls 的人，就沒智商了。還比如，《越獄》中，編導原來是要 Sara 死掉的，但是，觀眾要她活，她就復活了，不僅復活，還成了主角。相同的，廣告狂人 Don 怎麼可能每次都是他出奇制勝，但是，觀眾同意，有 balls 的編導可以做任何事。

相比之下，《毛岸英》這樣的連續劇就輸在背景不對頭，演員不對頭，台詞不對頭，活生生靠歷史傳輸能量，弄得紀錄片不是紀錄片，劇情片不像劇情片。也是因為這個原因，有惡意的網民到處傳播毛岸英死於蛋炒飯的故事。這個故事的卑劣不去說它，但是，電視劇《毛岸英》沒有止住這種卑劣的說法，既可以見出我們這個時代的腐敗已經深入民心，也可以讓劇組檢討一下為甚麼美國的民意可以讓 Sara 復活，而我們的民意卻要讓毛岸英再死一次，而且，死得那麼輕薄。

不過，最後，作為一個國產連續劇的堅定愛好者，我要重申，再好的美劇也日薄西山了。你看，《廣告狂人》第四季裏需要那麼多床戲，就有點殫精竭慮。而《毛岸英》，拍得雖粗，但其中傳遞的信仰，因為事關未來，卻

會是新起點。這方面，美劇連向我們學習的可能都沒有。所以，我相信《經濟學人》的預測，2019年，中國將趕超美國，這個趕超，包括電視劇。

萌點

一天，豬對熊說：「你猜我口袋裏有幾塊糖？」熊說：「猜對了你給我吃嗎？」豬肯定地點點頭：「嗯，猜對了兩塊都給你！」熊咽了咽口水說：「我猜有五塊。」

一天，烏龜和兔子又賽跑，兔子很快跑到前面去了。烏龜看到一隻蝸牛爬得慢，就對他說：你上來，我背你。蝸牛上來。過了一會，烏龜又看到螞蟻，又對螞蟻說：你也上來吧！蝸牛看螞蟻上來，對她說：「你抓緊點，這烏龜好快！」

講這兩個故事，是因為午飯的時候，一位德高望重的老先生問我，甚麼叫「萌」，據說是他的學生認為他萌。他接着問，那萌是好還是不好，我看他一大口飯還在嘴裏，就說，這個，用在你身上，大概是好的；看他狐疑，我又追加一句：肯定是好的。

回家看了《赤焰戰場》(*Red*)，更加確定，對於中年以上的人，「萌」，應該是一種生命方法論，老人而「萌」，如果不是未來方向，至少是一種美學捷徑。《赤焰戰場》是朋友作為萌片指南介紹給我的，因為裏面的大

牌影星像尊麥高維治、海倫美蘭都有些萌，一代特工的尊麥高維治現在的道具是一隻可愛小粉豬，當然粉豬不光是玩具。

事實上，如果這部影片不是被網友到處指出「萌點」，以傳統的觀影方式看，我會說，《赤焰戰場》最有意思的地方，除了老戲骨飆戲，應該是冷戰故事的回歸。可是，網上大大小小的影評，有一大半在角逐「萌點」，尊麥高維治的一點小風情，摩根弗里曼的一點小色情，布魯斯威利斯的一點小純情，再加上海倫美蘭的一點小豪情。影迷如此精確地例舉這些萌點，此中熱情和語氣，完全就是以前我們談論「露點」時候的腔調。

歲月流逝，星移斗轉，從前我們談論電影的時候，我們談論「露點」，甚至，那些敬業的網友，建立過轟轟烈烈的「露點」研究中心，兢兢業業指出每一部電影的露點時刻。在那些毛片還催人小便的年代，我們用慢進的方式看《追捕》，就為了嚴鋒老師在飯桌上隨口說了一句，真由美其實有全裸鏡頭。我們看啊看，眼鏡片越看越厚，電視機越看越大，看到終於能夠對3D肉蒲團無動於衷。看到，終於，我們談論電影的時候，只剩下「萌點」。

毛片市場蕭條了，世界人民萌上了。可是，當我聽到主持人，還有那些小明星，常常是萌到人心臟發癢的聲

音，我被擊倒了。哦，露點走到萌點，看上去我們的視覺倫理環保了綠色了，其實是我們衰敗了不舉了，尤其這種萌美學被到處用到老人身上，被用到硬漢身上。當年，殺手里昂進進出出帶盆花，現在，所有的里昂還有里昂的爹媽，都帶着一盆花。

因此，在這樣的天下大萌時代，徐克憑《狄仁傑之通天帝國》拿一個金像獎我是同意的，雖然，這也是一部衰片。

有人

這兩天，「我爸是李剛」已經升級為更精煉的漢語，叫「有人」。原創是成都街頭兩男人，倆人因停車發生爭執，終於打將起來。一個放話：「我公安局有人！」一個回敬：「我公安廳有人！」據說，最後是「公安局有人」向「公安廳有人」賠付三百大元了結。然後，網上又發起新一輪轟轟烈烈的造句運動。「我城管有人！」「我婦聯有人！」「我中南海有人！」

這種句式全國人民都太熟悉了。說的是白社會的人，用的是黑社會的腔。這些年的壞人壞事，多少是這個調調。不過，現在有意思的是，通過維基解密，我們發現，最高端的白社會，說話風格才叫一個黑社會。以前在香港，看到選舉稱「阿叔」說「我撐你」這樣的話，總覺得不嚴肅，現在看美國外交官發回白宮的密電，說到卡扎菲和他的烏克蘭女友，那用詞，三級片。

不過我覺得這樣也蠻好的，《人民日報》不與時俱進在使用「給力」了嗎，羅馬院裏的人當然可以說「上帝」，也可以叫「上床」。

《三峽好人》裏，小旅館老闆遭遇拆遷，憤憤道：「我還是有幾個爛朋友的。」小老闆如果今天説這話，就不會説「爛朋友」了，因為「爛朋友」已經被美國外交部重新定義。所以，即便是在語言層面上，維基解密也將是一次革命。

　　「我公安局有人」暗示了公安局的腐敗，維基解密裏的三級詞彙，且不論其內容，語詞本身就足以證明這個世界的政治到了多麼下三濫的地步。所以，大片《維基》之後，政治話語應該會有一次重新編碼吧？

　　重新編碼政治話語？阿薩亞斯 (Olivier Assayas) 的新作《卡洛斯》是一次嘗試。

　　華人圈裏接受阿薩亞斯，總離不開他的前妻張曼玉，雖然倆人現在都各有懷抱。不過，看完《卡洛斯》，你會再次覺得，張曼玉當初真是有眼光。五個半小時的《卡洛斯》，對這個世界上的多數觀眾而言，基本也像影片主題一樣，是恐怖主義了。可是卡洛斯傳奇一生，革命加恐怖，五個半小時真不算長，西歐、東歐、中東、南美，阿薩亞斯雖然用了克制的機位和語調呈現這個最後被蘇丹出賣給法國的「胡狼」，可冷戰時代的 shining bastard，是無法讓你真正中立的。

　　阿薩亞斯的努力呈現了法國傳統的介入，因為按劇情

看，影片很美國，但是在具體呈現時，阿薩亞斯牢牢地用自己的節奏控制暴力和動作，比如用一張兒童臉轉換一次視角，這種停頓使得好萊塢的語法無法真正滲透。當然，與此同時，政治話語也在視角轉換中模糊了，所以左翼影評人頗為不滿，譏諷說：這樣的《卡洛斯》有甚麼用，冷戰簡直成鄉愁了。

卡洛斯的故事從1974年講到1994年，據說，卡洛斯本人很不滿意這個作品，認為自己的形象愚蠢又業餘。呵呵，我想，卡洛斯一定希望這是他本人能夠親自出演的電影，就像三年前，《恐怖分子代言人》是由八十歲的雅克・韋爾熱斯親自出演，這個世界上最著名的律師對着鏡頭談笑風生，說到他當年對卡洛斯對薩達姆對喬森潘的辯護，那個精氣神！

可是，紀錄片《恐怖分子代言人》發行有限，電影《卡洛斯》卻有很多管道進入流通，政治到底要怎麼說，這是個問題。好在，至少，有人在這兒努力，有人在那兒努力。

九年八天

　　《24》第八季最後一幕，傑克鮑爾(包智傑)對着天空中的隱形飛機監視器，對CTU裏看着大熒幕的克洛伊揮手說再見，克洛伊淚流滿面，我也淚流滿面。

　　九年了，《24》陪伴我度過了生命中最長的八天。這一次，我知道傑克鮑爾再也不會回來。《24》永遠結束。"Good Luck, Jack！"這是克洛伊最後的台詞，這句台詞在傑克鮑爾千千億億的粉絲中流轉，每一個人都在這平凡的祝福裏交付最多的深情。

　　2001年，傑克第一次經歷九死一生。第一次，實時劇的魅力把我們擊倒，片頭片中「嘀咚嘀咚」的讀秒聲是世界上最驚恐也是最美妙的聲音，最高級的陰謀，最高級的威脅，最高級的軍備，最高級的主人公，傑克鮑爾是我們告別冷戰以後的新特工，被他罵過被他救過被他幹掉的元首人物就可以組建一個排。

　　那年我剛結婚，住在天鑰橋路的小屋，渾渾噩噩地寫着博士論文，不知道《24》的出場其實預言了這個世紀的新格局，預言了這個世界的新命題：911。當時，我只是

一口氣看完24集，第二天一邊發高燒一邊到處跟朋友推薦《24》。少年時候看《上海灘》看《射鵰英雄傳》對連續劇上過癮，成年以後這是第一次。

第一次以後，就有第二次。2002年最難忘的日子，除了世界杯，就是看《24》第二季。然後2003年、2004年。2004年我等待兒子的降生，老公自己看《24》第三季最後幾集，卻勸慰我說你還是別看了，免得過於激動。但是，「嘀咚嘀咚」的聲音傳來，我們都自暴自棄，熒幕上導彈威脅，肚子裏兒子亂踢，傑克鮑爾最後以「死人」的身份逃脫政府高層的追殺，我看完鬆一口氣。兒子提前兩周來到人間。

做了母親以後最激動的事情還是看《24》，搞得我自己母親對我非常失望，怎麼你們這一代人都做媽不像媽？我也對母親說，因為紐約的雙子樓倒了。話音未落，窗外飛來的子彈射中了黑人總統大衛帕默，第五季大手筆登場，傑克鮑爾再度從地球上最平凡的一個地方被召回CTU。

嘀咚嘀咚，除了中間因為好萊塢編劇罷工拖了時間，《24》一年一度光臨人間，不僅開啟了美劇新時代，也帶動了國產電視劇產業。準確地說，讓我重新認識了電視劇。甚至，這些年，我開始認為，一個全新的電視劇時代

正在到來。這不僅因為，電影已經很大程度上淪為廣告，還因為，電視劇的長度更能展現這個時代的狀態。

網絡上，我無數次地看到這樣的留言：「傑克要是死了，我把電視機吞下去。」對影像人物的這種忠誠，讓我們重溫了逝去的七八十年代，因為，只有在那個時代，我們把虛構人物當最偉大的家人一樣相處。傑克經歷的九九八十一難我們無法歷數，但他的粉絲都知道，在哪一季，他死了老婆；在哪一季，他死了情人；又在哪一季，他做了外公，還帶起了眼鏡。當然，最最重要的是，我們相信，只要我們活着，他就會活着。

九年八天，傑克鮑爾所受的折磨讓他毋庸置疑成為本世紀最硬的男人，而我們升斗小民，因為跟着他經歷了最激烈最漫長的八天，我們也從自己的生活中飛躍而出，重新有了把自己的生活放下，獻身一個更偉大使命或更偉大邏輯的願望。

從來沒有覺得傑克鮑爾老過，而每次看《24》的時候，我都覺得自己一如看第一季的那個夜晚，依然年輕得可以有任何夢想。其實，九年過去，老公都已經有無數白頭髮，但是傑克鮑爾出場，他又變成三十歲的小伙子，有力氣用24小時來看完24集。

毀掉小清新

　　他出類拔萃，她普普通通。他漂亮，她平凡。他被眾星捧月，她則獨處一隅。後來，他去了北京大學，她在上海大學。幾年過去，同學聚會。她見到他，結結巴巴，北京，生活，難嗎？他笑笑：沒你，有點難。

　　這個，據說就是愛情小清新，有那麼幾年，我們的社會文藝，常常就是這種調調，另外加點唯美派的同性戀。但現在不流行小清新了，現在流行「毀掉小清新」。

　　甚麼叫毀掉小清新呢？比如給上面這個故事，加一個這樣的結尾：聽到這句話，她濕了。

　　愛情遇到黃色，讓你清新！這個時候，你百感交集嗎？

　　我有點。看電視劇《反擊》(Strike Back)，從第一季看到第二季，我的感覺就是，「毀掉了小清新」。《反擊》是孫甘露老師在飯桌上推薦給大家的，他說，你們沒看嗎？我們當晚就去看了。

　　《反擊》第一季六集，由英國 Sky1 隆重推出，根據前英國空軍特勤隊SAS成員 Chris Ryan 的同名暢銷書改編，

兩集一個故事，但在兩個男主人公中間有一個中心懸念串聯。

　　一開頭，特別令人驚豔。2003年伊拉克戰爭前夕，Porter 和 Collinson 等一隊SAS人員，在伊拉克心臟地帶進行一次難度係數很高的營救人質行動。這段引子拍得緊湊流暢，馬上讓我們重溫了當年第一次看到《24》的熱烈心跳，而男主人公也很快在網上被人稱為英國小強，對應的就是我們熱愛的美國小強傑克鮑爾。但這次人質解救計畫變成了一次損失慘重的行動，Porter 失去了兩個戰友，而且之後七年，他自己也一直生活在內疚的陰影裏。

　　為了避免劇透，我不再描述《反擊》的劇情，電視劇令人感到最清新的地方，和《24》一樣，就是對戰爭作出了一點政治諷刺，而不光是人道反思，類似愛情小清新故事中，不再是車禍和白血病當道。這方面，《24》做得還真不錯，把幾任總統都拖下過水。而《反擊》一出場，讓我們感覺這部英國劇集可能會比《24》走得更遠，因為時不時地，我們看到，英美盟國關係的不對稱，美國的霸道和英國的屈辱，所以，第一季結束的時候，網上有很多預測，媽的，下一季英國要給美國一點顏色看看了！

　　但是，我們影迷都天真了，影像不過是政治的一個小投影，小清新總會遭遇色情的壓力，《反擊》第二季，已

經不再是英國電視劇，Sky1 雖然在，當家的卻是HBO了，英劇變了美劇，導演換了，主角換了，而且，美國也不霸道了，入侵伊拉克，有原因。

甚麼原因我是説不清楚，但是，看看《反擊》從第一季到第二季的變臉，你懂的。

可是，話說回來，問題的重點，還不是這個變臉。最令人糾結的是，雖然英劇變了美劇，但是美劇那種快節奏，包括捨得讓主角一個個地死，捨得給主角一場場的福利床戲，對於觀眾，是有催眠力的，這就像，我們看《24》的時候，再多的反恐反思，觀眾還是願意美國小強活下來。電影的道德，常常就是高科技的道德，是技術的道德，是力和美的道德。

所以，小清新的佔領運動，到底得多強大，才能改變美劇？這個，我們都不懂。

如果你們需要分開睡

　　接連看了新版福爾摩斯和新版勒卡雷，感覺英國電影和電視劇的地平綫要比美國奇崛，比如說，同樣是感情戲，英國影視劇不屑異性戀，第一神探也好，英國圓場也罷，大家玩的都是同性戀。當然，基情四射也算世界潮流，英國人潮的地方是，倫敦的同性戀環境好到異性戀自卑。

　　福爾摩斯帶着剛剛認識的華生去貝克街，讓華生看看是否願意共租221B。房東太太熱情迎上來，體貼道：「如果你們需要分開睡，樓上還有一間臥室。」然後，福爾摩斯帶着華生去小餐廳，老闆上來就問福爾摩斯：「給你對象來點甚麼？」華生解釋說，我不是他的對象！可過了一會，老闆又說：「我給你們拿點蠟燭來增進氣氛！」華生只好又解釋一遍，可是，一來兩去，連觀眾都恨不得勸華生：哎呀，你就從了福爾摩斯吧！

　　從了福爾摩斯吧，他英俊、萬能又天才，會掙大筆錢，會拉小提琴，對於自己也不知道自己要甚麼的華生族，還有比福爾摩斯更好的人生伴侶嗎？而且，更重要的

是，雖然全世界最神秘最聰明的女人男人都想挑逗福爾摩斯，他就沒動過心。看《神探夏洛克》，從第一季到第二季，故事甚麼的，當然是原著好看，但是，新版福爾摩斯和華生的關係，走過一百多年的歲月風霜，終於走出了自己的路，又歡樂又傲嬌，這樣的樂趣真是讓異性戀失落啊。

這樣，全英國最高智商的人集中在圓場，惺惺惜惺惺，只能愛同性。新版的《鍋匠、裁縫、士兵、間諜》，讓BBC版的達西來演 Bill Haydon，不能更好了。這部電影，說實在，沒看過原著，根本看不懂，只看過一遍原著的，也是雲裏霧裏，如此，就全看演員了。

一般情況，在好萊塢，再藝術的諜戰片，十五分鐘之後，觀眾也就入戲了，但是英國人不管，一百十五分鐘以後，觀眾還是一片迷茫，而能把觀眾留在位置上的，全靠達西、福爾摩斯這些演員在情報局進進出出了。《鍋匠、裁縫、士兵、間諜》中，從頭頭史邁利到嘍嘍保管員，都比好萊塢大牌更耐看，因此，諜戰迷失望的時候，英國電影的影迷會有驚喜，奶奶，聖誕晚會，Haydon 看 Prideaux 那一眼，Prideaux 又回看 Haydon 那一眼，要是讓簡奧斯汀看到，也會覺得，達西跟伊莉莎白的化學反應，遠遠不夠啊！

《鍋匠》最後，Prideaux 朝背叛了自己和背叛了組織的 Haydon 舉起槍，哦，這是多麼傷心的一槍！達西倒下來，一地落葉中，兩個手掌朝上，那終於放手的美和天真，也改變了諜戰的定義。

　　春節在家，想看點開心的，千萬別選擇《鍋匠、裁縫、士兵、間諜》。首先，沒看過小說你基本看不懂；其次呢，如果看懂了，更傷心。選擇《神探夏洛克》吧，不過兩季的第二集都難看，尤其是其中的中國部分，幼稚到死，這方面，英國影視劇和美國影視劇倒是一個德性。下回再說。

姜文放過劉嘉玲，劉嘉玲呢

十天了，紙上網上還都是《讓子彈飛》，索引派，隱喻派，學院派，江湖派，明槍的明槍，暗箭的暗箭，崇拜的崇拜，批判的批判。印象比較深的是，豆瓣上有人對黃四郎和張麻子進行了史前史考據，得出的結論有維基解密的效果：黃郎張麻都是辛亥革命的遺產。

姜文一定喜歡這樣的解讀。雖然他想甩開第五代，跨過第六代，但是年齡在那，姜文的野心不稀薄。不過，後來在天涯上看到，黃四郎張麻子這些人被說成了毛澤東劉少奇，而且講得那個神神道道，一部賀歲片，活生生被博士成政治片，我就覺得，中國電影實在是太少了。

《讓子彈飛》拍得很牛逼，看完以後也覺得 high, high 的，尤其是葛優，百分百一代優伶，狀態之好，可以壓黃金時代賀歲港片的陣腳，輕輕鬆鬆奪了姜文，包括發哥的氣場。導演大概有些不爽吧，影片最敗的一筆就是葛優之死，時間地點都不對，而且，葛優一死，群優無首。發哥後來說的台詞簡直豪邁，姜文接着玩的段子簡直下流，人民群眾更是成了下三爛。讓人奇怪的是，網上還有很多人

毛尖｜有一隻老虎在浴室

讚賞這個段落，說民眾就是這樣，哪邊得勢站哪邊，而且上綱上綫到，中國革命如此，世界革命莫不如此。

嘿嘿，世界革命不是這樣，中國革命更不是這樣。姜文的這部電影，就不要扯到革命上去了吧。說到底，中國導演中，姜文是最具好萊塢氣質的。二十五年前，馬識途的《盜官記》就被當時的長春電影製片廠拍成過電影，取名《響馬縣長》。張麻子從開頭的綠林好漢，到青天縣官，到最後的赴死英雄，用的是新中國電影的傳統敘事，地主就是地主樣，姨太就是姨太腔，一言以蔽之，好人好樣，壞人壞樣，百姓就是百姓樣，而革命，就包含了殺土豪分田地，抵禦美色和從容就義。兩相比較，《讓子彈飛》的好萊塢特徵就非常明顯，主人公很「人」，尤其表達為男人性，表達為姜文摸着劉嘉玲的胸說，我不會欺負你，表達為姜文很坦白承認，喜歡小鳳仙兮兮的周韻，更表達為最後的孤家寡人，單身上路。媽的，還有比這最後的寂寞英雄更好萊塢的嗎？不過，姜文的這種好萊塢不讓人反感，因為他很聰明，接了當代中國生活的地氣，尤其是台詞，青春，網絡，給力。

上周，去參觀了好萊塢片場，集中看了一些好萊塢製造的經典電影，深深感覺，好萊塢製造的類型片，的確還是巨大的文化遺產，而我們中國電影，雖然也創造了自己

的電影語法，但沒有掌握類型片語法，總是不能完全掌握現代觀眾。現在姜文出來，把類型片玩到三人轉，不僅本土觀眾逗得哈哈笑，好萊塢的片商也出來搶版權，所以，在任何意義上，《讓子彈飛》都是部好電影，都應該給掌聲。

可是，學院派擔心，這樣下去，票房大好的姜文會不會淪為馮小剛？呵呵，我想、不用擔心，姜文的電影野心絕對不是馮小剛能比，姜文跪着也不會去拍《非誠勿擾2》。順便說一句，《非2》之後，馮小剛算是絕育了。不過，看完《讓子彈飛》，心裏總覺得還有地方不踏實。我的意思是，姜文要是領着中國導演把類型片玩熟，那是大好事，但是，玩到最後，那麼西部英雄的一個結尾，又讓人覺得，嘖嘖，就算姜文放過劉嘉玲，劉嘉玲呢？肯定不想放過姜文。

劉嘉玲不放過，好萊塢也不會放過姜文。不過，對於才華無限的姜文，我們可以用電影台詞祝福他：讓子彈飛一會兒。

謝霆鋒和陸毅

　　三十屆香港電影金像獎，謝霆鋒封帝，劉嘉玲封后，在現場的朋友告訴我，劉嘉玲獲得的掌聲完全不能跟謝霆鋒比，而且影后自己亦哈哈大笑，應該是意識到此獎的荒誕。

　　《狄仁傑之通天帝國》拿下最佳這個最佳那個，網上一片唏噓，香港電影成了鬼市？好在，嘩啦啦通天塔要倒的時候，謝霆鋒站出來。

　　三十年，當年被人罵借戀情出名的小男生，如今成了香港電影的頂樑柱。張曼玉是怎麼煉成的，謝霆鋒是怎麼煉成的，香港電影是怎麼煉成的。花拳繡腿練到飛花摘葉，他們皆是演而優出來，說到底，就算中神通和歐陽鋒都把內功秘訣告訴你，就算你是東方不敗和令狐沖的後代，練到眼神殺人，還得自己肉身拼搏。茫茫人海，渺渺世間，謝霆鋒起步比誰都早，但壓力也比誰都大，《綫人》裏他已經洗去一身的明星氣，比《十月圍城》更收放自如，比《證人》更細膩精準，要說甚麼是港味，我會說，三十歲的謝霆鋒有港味。

江湖兒女江湖長，這是香港電影的不二法門。香港電影，從緋聞中學習恣肆，從色情中發展想像，從血腥中提取幽默，總之，那些可能敗壞電影的東西，在香港的電影江湖裏，奇怪地有了可能性，如同謝霆鋒一路走來，黑黑白白的那些事，頂包案也好，豔照門也好，卻向他饋贈了最好的禮物。十年前，我會説，謝霆鋒這種長相的孩子，我班上也有好幾個，但現在，沒有了。

　　相比之下，出道以來，陸毅也演了不少戲，可是，演來演去，諸葛亮是帥哥，黑老大是帥哥，一副深情款款卻用情不專的樣子，也怪不得網上封他「打胎帝」，因為一個夏天，他在《唐山大地震》裏讓張靜初去打胎，在《綫人》裏又讓桂綸鎂去打胎。要説，類型演員這樣養成，倒也簡單，以後還能一條龍，順便幫杜蕾斯做廣告。可是，大陸的電影語境跟香港不一樣，明星見光見報一多，自己把自己當文化貴族不算，還能在有關榜樣的激勵下想像人民大會堂想像中南海，所謂，一邊偷雞摸狗，一邊神武神六。這個，不是説的陸毅，雖然陸毅戲路不寬，道德水平在演員中算高的。大多數的明星，社會主義時代的演員理想失落了，社會主義時代的演員榮譽還得要，後面一身臊，前面一臉金，所以，跟香港不同，紅紅綠綠的好事，卻讓我們的人民藝術家惹了一身的毛病。

就此而言，香港電影人應該暫緩北上，大陸電影人倒是可以分批南下培訓，而且，為了讓香港人民放心，在關於哪一批演員首先南下的問題上，我們可以引用蒙牛此前在香港媒體新聞發佈會上的說法：我們銷售到香港的產品和出口的產品是一樣的，保證比內地(大陸)的產品品質更好、更安全！

　　聽到蒙牛的這個發言，陸毅，一定會笑得很陽光，謝霆鋒的表情，我不確定。我想說，香港電影，請保持這個不確定。

抽到春嬌出現

華中科技大學本科畢業典禮上，校長李培根十六分鐘的演講，被掌聲打斷三十次，最後，全場近八千學生起立高喊：「根叔！根叔！」。一夜之間，根叔演講紅遍大江南北，二千字裏不僅有這幾年的大事記，還有諸多網絡熱詞校園話題，校長講話這麼 in，如果不是第一次，也是最成功的第一次。

實事求是地説，這是一篇煽情的演講，學生由衷叫出「根叔」，而不是「校長」，更證明了這是一曲「酒干倘賣無」，而不是「出師表」。所以，要是問我為甚麼根叔紅了，我會説，因為根叔動了感情。

成年以後，我們一直被教育，誰先動感情，誰輸。就連天下無敵的「東方不敗」，因為對李連杰版的令狐沖動了感情，也受傷。所以，練到聲色不動，就是牛逼。當然，聲色不動達到最高境界的，要數新聞聯播。

這些年，我們學習不動聲色，比如我吧，看電影，看到把人哭得稀里嘩啦的，就覺得不夠高級。高級是甚麼？起碼，得梁朝偉和張曼玉那樣吧，旗袍眼神飄過就行。但

是，《志明和春嬌》的紅火，用鐵的事實說明，老百姓其實喜歡直說，喜歡，動感情。

看《志明和春嬌》，真的，不光是看電影了。朋友中，即將談戀愛的，談着戀愛的，談完戀愛的，都在第一時間，跑去看余文樂和楊千嬅。要知道，這是世界杯時間，大家除了看球，就是恢復體力等看球。興師動眾的國際電影節、電視節沒帶走戀人，但志明和春嬌憑着兩根煙就集合了全城的色男情女，而且，很多人把自己的網絡簽名改成：「你個撲街！」

你個撲街！你個撲街！你個撲街！

這是今年最抒情的句子嗎？我想起，幾年前，在陸羽茶餐廳，說起香港禁煙，煙民董橋很悵然。不過，他說，倒是有一個好，就是，在路邊吸煙，會有漂亮女郎過來借火，然後合法地和女郎聊幾句。搞得柳公子當時就起身，走到士丹利街角，一口一口吐煙圈。

不知道董先生路邊吸煙有沒有遇到過春嬌？飯桌上，大家都鼓勵柳葉抽，抽到春嬌出現。不過柳葉接着說，那也不行，抽到春嬌出現，就沒得煙抽了。

倒有點悵然了。《志明和春嬌》最後，余文樂和楊千嬅要一起戒煙。為甚麼要戒煙呢？全盛期的港片，從來不用最後這點綠色。就像年輕時候，不知道色即是空。

嘿嘿，說到色說到空，想起，世界杯至今，全體網民評出的一個最好報紙標題是《東方早報》體育版做的，叫做「西班牙24腳，射即是空」！這種標題，你在新聞版娛樂版見過嗎？你見不到的。這就是體育和文藝的區別吧，這就是黃金時代的港片和現在港片的區別吧。所以，讀鄧小宇的《吃羅宋餐的日子》時，我一直在想，從那個時代港片過來的人，才有資格這樣恣意懷舊吧。

　　《吃羅宋餐的日子》很受追捧，不過，要是你問我《羅宋餐》有哪些料理，我還真說不上來，而且，鄧小宇常常還特別謙虛，時不時警惕自己幾句「我的標籤期限是不是也過了」，或者，借別人口說點「唔該你摑醒我」，很容易搞得不識相的讀者骨頭輕。但骨子裏，鄧小宇其實驕傲極了，他三言兩語過去，凌波微步走過，你看不懂的地方就怨自己生得太晚吧，類似我們向阿城請教，這個，這個張北海的《俠隱》，好在哪兒呢？阿城冷冷一笑：不是北京人，看不懂的。

　　一劍封喉。鄧小宇倒是沒那麼狠，不過，看完《羅宋餐》，我還是憾然承認，書中暗藏的款曲，明修的棧道，我領會不了。好在，《志明和春嬌》示範了，如何去猜測別人心意，甚至，不管有沒有把握，你都能直接劈臉問過去：「你約會我？你約會我？你約會我？」這個，在港片

傳統裏，是可以這麼直接的！鄧小宇先生，你說是嗎？

　　所以，我的想法是，既然「射即是空」受到全國人民歡迎，既然直接的根叔和春嬌都受歡迎，那麼，我也斗膽對鄧小宇說：其實，好多次，你表達類似「你明白我的意思」時，我是不明白的。

一是一，二是二

　　《葉問2》上映以來，最大的廣告就是「甄子丹負責葉問，黃曉明負責2」。不過，撇開黃曉明的花瓶腔，《葉問2》還是值得看。

　　《葉問2》的故事不如《葉問》，續集無論是在結構還是細節上，都只有功夫片的骨骨骼骼，網上也有大量否定《葉問2》的聲音，包括有人耐心比較出的「葉1」和「葉2」之間的二十大差距，包括有人質疑「和平崛起的年代，中國人怎麼還抹不掉被挨打的記憶」，但是，對於功夫片的觀眾來說，只要葉問在，甚至說，只要甄子丹在，我們就有走進電影院的理由。

　　事實上，這有點類似看樣板戲。傳統京戲中，霸王一個亮相，虞姬一個亮相，而到了現代京劇，李玉和李奶奶那是一場戲也要反反復復亮相，為甚麼？用他們照亮我們，讓他們的本質變成我們的本質，讓我們變成李玉和。武俠電影、功夫電影也是這樣，霍元甲以後看陳真，陳真結束黃飛鴻，黃飛鴻完了方世玉，方世玉以後葉問，然後葉問2，葉問3，故事一模一樣有甚麼要緊，要緊的是李連

杰長袍一撩手一伸，那永遠的戰無不勝的造型。

李連杰不打了，甄子丹繼續，只要我們還沒變成霍元甲沒變成葉問，我們就得去電影院，所以，葉問向狂傲的英國拳王龍捲風揮拳的時候，我們獲得多麼大的快感，MD，在那一刻，當然是我們在揍這個死鬼佬，是我們把滿腔憤怒化成詠春拳。不奇怪，功夫片的明星必定是大眾偶像，他是我們受了委屈以後的拳頭，受了欺凌以後的飛刀，是我們在這個世界上最渴望擁有的力量，最渴望變成的人。基本上，這就是我們從小那句「等我……」的完成格式。

所以，在我們的民族人格遠沒完成，甚至是，可能走上歪路的時刻，我們需要《葉問》，我們需要十部《葉問》，一百部《葉問》，然後以「十月圍城」之勢，重新回到青春中國理想篇。這個時候，情節細節，真是有些其次。而《葉問》這樣的功夫片，一是一，二是二，一百是一百，不嫌多。

不過，反過來說，如果失去了最高理想，沒有霍元甲，沒有黃飛鴻，沒有葉問，只有黃曉明，那麼，「一是一」，二就是「2」了。我指的是新版《三國》。

新《三國》挺好看，我兩天看了三十二集，算是上篇。這上篇中，按劇情設置，最抒情的地方有倆，一個是

貂蟬要陪呂布死，一個是劉備目送徐庶走。

　　貂蟬演員沒選好，網上有人恨恨說，這一定是潛規則的結果，而何潤東演呂布，也過於沒譜，天真像腦殘，深情似色情，所以他們倆人終於可以死的時候，觀眾不傷心，Farewell，老貂蟬！Farewell，嫩呂布！導演高希希後來接受採訪，只好說，他想表現的是貂蟬的心靈美。

　　影像是甚麼？高希希真是裝純情，長成那樣，心靈怎麼美？不過，貂蟬已死，不去說她。來說劉備。劉備因為身邊有張飛，張飛又是豬八戒模樣，稍一走神，就會恍惚看的是《西遊記》還是《三國演義》，不過，從劉備常常很唐僧的台詞中看，導演是準備讓劉備來承擔人文精神的，所以，這第一季就結束在劉備目送徐庶離去，然後痛苦叫道：「你們幫我把這片樹林砍掉！」屬下請問為甚麼，「因為它們擋住了徐元直離去的身影。」

　　天地良心，這句話真抒情啊，可問題是，這句話在羅貫中筆下有多少情義，在高希希鏡頭裏就有多少世故，因為在電視劇中，劉備的痛苦完全是因為，徐庶一走，以後怎麼辦？誰來幫他出主意？所以，桃園三結義這樣重要的情節被十秒鐘過場，關羽過五關斬六將送回劉備的兩個老婆，劉關張趙重聚首，劉備都鎮鎮定定，三國到底是有情故事，還是無情傳奇？劉備雖然被設置成一個心靈美的人

物，但他的心靈美一直遭遇劇中各路諸侯的攻擊，而我們觀眾也無力藉劇情為劉備辯護，再說，他又長得如此令人煩惱，等到被塑造得格外真性情的曹操一罵劉備，我們也就同意了。

名著紛紛被改編，我懷疑接下來的電視劇《紅樓夢》會更2，好在，據說連續劇都特別歡迎被人罵2，因為越2越有市場，這方面，新《三國》的收視就是證明。

可我想，也許有一天，劉備的台詞也會被觀眾借用，「幫我把這片新版砍掉！」「因為它們擋住了葉問的身影。」

魚鏢俠

　　到處是《武俠》海報，看過的都說不靈。不過這個題目實在好，再加上演員陣容豪華，金城武帥了二十年還是帥，甄子丹打了二十年還能打，至於湯唯，邁克說她動起來好看，那麼動作片裏的表現就更值得期待，所以，馬上去看。

　　怎麼說呢，《武俠》不像輿論說的那麼差，但比輿論說的要壞。最壞的就是甄子丹和金城武關於「罪與罰」的那一段討論，大意是：殺人犯之所以成為殺人犯，不是他的「自性」，而是因為他生於殺戮之家，所以，他殺了人，眾生都有罪，大家都是同謀者。

　　一人犯錯，大家犯錯，電影原名《同謀者》，這種邏輯，不新鮮，隔三岔五，總有一些貌似現代主義的封建餘孽出來為殺人者招魂，之前有《南京！南京！》，現在有《武俠》。藥家鑫父母要早知道有這麼部電影，一定會請陳可辛給他兒子當辯護，當庭放映甄子丹最後惡盡甜來的田園牧歌生活，說不定還能讓藥家鑫當庭釋放。

　　不過改革開放三十多年，中國觀眾也早過了縱欲型人

　　　　　　　　毛尖｜有一隻老虎在浴室

道主義階段，所以，即便在網絡上，我都沒見過為這種犯罪倫理叫好的，雖然陳可辛毫不猶豫把所有的同情都給了甄子丹。

哦，不光是同情，還有愛，甚至，還有色情。這色情，被電影中一個最搞笑的細節所支持。良家婦女湯唯默默洗魚鰾，背後，甄子丹看到，説了一句：「不用了，有了就順其自然」，完了再加一句，「你知道我不喜歡魚腥味。」蒼天在上，這是怕我們忘記湯唯曾經演過《色戒》，還是被杜蕾斯的仇家植入了廣告？這一分鐘的戲，跟前面沒關係，跟後面沒關係，索性有一段激情戲，也還恰當。但是陳可辛回答記者提問的時候，卻裝小清新，意思是不想賣弄。

不想賣弄，嘿嘿。又是迷走神經，又是穴位金針，金城武又是武林高手，又是偵探捕快，一邊還要向全國觀眾同時普及中醫和西醫，這是新武俠風格嗎？科學我是不懂，報紙上看到有專家出來説這些穴位都是亂扯，這些我倒覺得也無所謂，誰會跟着金城武習武習醫呢？問題是，這種CSI風格的殺人圖解插在我們的武俠片裏，真的很難看。

反正吧，我是覺得，這部電影糟蹋了「武俠」二字，豪華陣容不過擔任劇透功能，坐我旁邊的女郎是甄子丹粉

絲，看到金城武盤問甄子丹，就叫：伊哪能可能是壞人！後面的金城武粉絲就不高興，嘀嘀咕咕：今年看了四部甄子丹，煩色忒了！湯唯粉絲比較文藝比較安靜，但是，看到結尾，聽湯唯對甄子丹說一句「晚上見」，也覺得八十元的票價是貴了。至於我等香港武俠電影迷，看到一代教主王羽最後被雷死，真覺得甄子丹這次坑爹了。

其實，如果陳可辛能夠正視自己的能力，從《甜蜜蜜》風格出發，弄個《魚鰾俠》，透明的小魚鰾說不定還真能開創一種新武俠，而且，最後，用魚鰾來製造終極打鬥，那該有多清新！

很必然

六壯丁打一老婦，結局是？

壯丁抱頭鼠竄！

這是金庸小説。不過，也是現實。就是，這現實多了一個曲折，事情是這樣的：老婦陳玉蓮，因為有事到湖北省委找人，不過被門口的便衣警察認為是上訪人員，只有四十公斤重的陳玉蓮就在省委門口，被六大彪夫持續毆打了十六分鐘，錄影顯示，當老婦四腳朝天摔在地上時，四個警察還把她「足球一樣」連踢六腳。

六警察十六分鐘拳擊下來，竟全國聞名了，因為這次他們打錯了人，陳玉蓮不是普通老婦，她是湖北省政法委綜治辦副主任的夫人。所以，六壯丁開除的開除，記大過的記大過，總之，好像蠻快人心的。哼，警察，呵，警察！

在我的少年時代，警察是我們安全感的源頭，現在，我們用警察來嚇唬孩子，這個，已經是常識。就事論事地説，六警察群毆老婦事件，對警察的形象倒也無所謂損傷，這就像這兩年的股票，早就跌無可跌。而這個事件之

所以引起全民關注，主要倒是，武漢方面的公安負責人跑到醫院給廳級幹部夫人道歉，憨厚表態：「打人純屬誤會，沒想到打了你這個大領導的夫人。」

因此，再樂觀的市民也看得出來，我們升斗小民被「誤會」是沒有翻本機會的，而且，被誤會，被追殺，或者被送精神病院，都活該我們自己倒楣。所以，這個新聞其實是解釋了最近的一個說大不大，說小也不小的新聞。

這個新聞是這樣的：湖南農民陳凱旋，因為在溫家寶視察湖南防汛工作時，主動向總理反映了村裏塌陷大坑的問題，一夜之間成了當地名人。不過，這個名人當天晚上就逃走了。他自述，他引着溫總理去看村裏的大坑，但是一位隨行幹部和一個公安民警過來對他說了句：「你將來沒有好日子過。」因此，晚上睡覺，突然聽到有人敲門，擔心來人是來實施抓捕行動的，陳凱旋從鄰居家樓梯翻過，逃了。

有意思的是，陳凱旋也獲得了一個相對光明的結尾。具體情節我想熟悉國情的人都可以會心一笑，反正，當記者幾經曲折歷時半月終於找到陳凱旋時，他表示：「我現在過得很好，不害怕了。」話是這麼說，可是陳凱旋因為害怕，已經把辛辛苦苦養家餬口的菜店低價抵售了。

如果你問我陳凱旋事件的關鍵在哪裏，我會說，因為

他見的是溫總理，這就像，六壯丁完蛋，是因為打了官夫人。這點，有人反對嗎？

呵，有人反對，爾冬陞舉起了他最近的電影《槍王之王》。看得出來，就影片的結構和綫索來說，《槍王之王》可說令人激動。甚至，槍王古天樂開不開槍的抉擇，簡直就是哈佛教授桑德爾 (Michael Sandel) 的一個哲學命題。桑德爾在哈佛上《正義》課，二十年來，是最受學生歡迎的一門課，他這樣上課：如果你是一個電車司機，你可以為了避免撞死五個人，而改道撞死一個人嗎？如果你是一個醫生，面對五個中傷病人和一個重傷病人，救了五個就不能救那一個，你怎麼選擇？

桑德爾用一系列的極限問題敦促學生思考，既是道德困境，也是哲學困境。事實上，《槍王之王》一開始，我眼一亮，以為爾冬陞要為桑德爾拍教學片，「古天樂可以為了救人而犯法嗎？」但十分鐘以後我就放棄了，爾冬陞要講的，不是大多數人的故事，而是一個人的故事，也就是說，這是一個事故，不是世故。

我把兩個新聞和一個電影放在一起說，不是要微言大義，想說的其實也就一句話：陳玉蓮被打很必然，陳凱旋逃走很必然，如果，古天樂殺人也很必然，那麼，《槍王之王》就牛 B 了。

肉蒲團之令人感動

　　《3D肉蒲團》馬上要公映，沈爺旅行社的生意也有了噱頭。朋友讓我回國的時候，在香港轉機，爽一把。可是我算了算，自己早過了未央生出家的年齡，就覺得應該淡定。

　　其實，這個3D電影廣告到現在，最有意思的還是導演的說法：「這次是經典重拍，因此老版裏很多個經典的鏡頭會出現在新版裏，讓人感動。」

　　讓人感動！嘿嘿，肉蒲團看到人感動，難道要紅樓夢結尾？也許，王晶說對了：情色片已經沒有土壤，3D肉蒲團沒有市場。說到底，情色玩到3D，最後就看演員體力。類似佛羅里達的迪士尼過山車沒有洛杉磯的六旗魔術山刺激，因為人家速度更快，角度更陡，時間更長。

　　當然，拼體力也好看，奧運會多好看啊，而且，同一個動作，五十個人一遍遍做，大家也看不厭，因為最牛逼是誰，得到最後一輪才能揭曉。所以，肉蒲團真要做成「香港的驕傲」，倒是應該步子更大點，也別3D了，索性做成性奧會，既能觀賞，又能賭博。

　　　　　　　　　　毛尖｜有一隻老虎在浴室

國情呢，自然還不允許把肉蒲團奧運化，不過，把色情片往感動上說，甚麼意思？老百姓看悲劇，覺得世界上還有人比我苦，日子好過一點；老百姓看喜劇，覺得世界上還有人比我傻，心情好過一點；老百姓看黃片，圖感動？那還不如直接看中央電視台的「藝術人生」，看馮小剛的《唐山大地震》。看黃片，就為了那點黃嘍。

可回過頭來說，作為一個敬業的影迷，我看情色電影拍到今天，大概真的也就剩下感動。導演沒有王晶的幽默，主角沒有舒淇的性感，劇本沒有嶄新的細節，居然也開機了。3D不是想像力，是對想像力匱乏的遮掩，所以我們一定會看到很多動作片橋段，一定會聽到很多配音效果的叫床，硬生生的高潮，也就為你一張戲票錢，尼瑪你不感動？嘖嘖，我越想越感動，覺得這個極樂寶鑒應該叫《肉蒲團之令人感動》。真的，這些年的票房元素，我相信大家都會在肉蒲團裏看到。

沒看過《風聲》不要緊，你一定會在肉蒲團裏看到《風聲》的道具；沒看過《葉問》也沒事，肉蒲團一定讓你看到詠春的影子；《花木蘭》會有，《東風雨》會有，《孔子》也會有，總之，做不到想像力和先進性，就叫人感動嘛！

哦，突然想到，這個3D肉蒲團也許應該讓東京電力集

體看一下。首先，在人力資源如此匱乏的條件下，他們堅持到了最後；其次，在可能造成最大精神污染的情況下，他們做到了令人感動。不靠天，不靠地，肉蒲團團隊拼的就是肉身，相比之下呢，東京電力多可恥，靠天靠地的日子完蛋了，就讓全世界分攤他們的髒水，把一個萬年的恐怖留給子孫後代。說起來，日本是肉蒲團影業大國，但是，在這次的核危機中，連色情業的那點志氣我們都沒看到。

桃色電影，曾經帶領日本電影走出危機，不知道這個《3D肉蒲團》，能不能感動東京電力？要是成了，彼此都是出路吧。

法海聯盟

　　國慶第一天，看了《白蛇傳說》。第二天，看了《大武生》。第三天，看了《畫壁》。看到最後一部，我理解了法海，在這個世界上，變成偏執狂，容易。

　　因為不相信還有比《白蛇傳說》更爛的，我看了《大武生》；不相信還能比《大武生》更爛，我看了《畫壁》；不相信《畫壁》能一路爛到底，我把它看完。從電影院裏出來，前面一男一女把兩張電影票撕得粉粉碎，在片尾音樂裏，罵了很多個傻逼。這讓我心理上舒服了很多，奶奶的，國慶長假，像我這樣的法海，不是一個。

　　回到家，打開電視，奶粉廣告洗面乳廣告衛生巾廣告，模特的演技一下讓我刮目相看，看到晚新聞，播音員講到高速事故，那種不動聲色的表達，簡直叫人有些沉醉。OMG，以前一直覺得大S演技不咋樣，但是有吳尊和韓庚的襯托，用寶爺的話說，就是德藝雙馨。李連杰更不用說了，站在黃聖依面前，就是響噹噹的人民藝術家。至於孫儷和鄧超，在一堆花姑娘中間，就是跑錯劇組，進了《肉蒲團》片場的壯烈，陳嘉上腦殘到這個地步，真是萬

萬沒有想到。從《畫皮》到《畫壁》，接下來他是不是要動馮唐的主意，拍個《面壁》甚麼的？

不過，腦殘電影歡樂多，翻開各家娛樂報導，《畫壁》加場加映！《大武生》票房節節攀升！《白蛇傳說》已經架不住粉絲的熱烈要求，馬上續集！可是上有天下有地，周圍老老少少大大小小親朋好友中，沒有一個讚美過這三部電影，所以，退開一步看，當今電影形勢真是非常「白蛇傳說」了。粗糙的說，電影是許仙，觀眾是法海，導演是白蛇，電影局有時候是千年老妖有時候是佛祖，粉絲呢，有時是白蛇的朋友精靈鼠小弟，有時是法海的徒弟能忍，我們罵導演是妖，導演罵我們懂個屁，愛情，愛情，愛情，你懂嗎？

愛情！所有的爛片，都是一個愛情故事，所有的爛片，都妄圖以愛情的名義蔑視我們。許仙和白蛇是愛情嗎？黃聖依得把林峰弄到水裏吻一場，林峰才醒悟到，哦，真愛！高曉松的《大武生》呢，愛情立意更加高遠，又要《刀馬旦》又要《霸王別姬》又要《梅蘭芳》還要《春光乍洩》和《少林寺》，再加上，吳尊和韓庚那個像，搞得我旁邊的觀眾一直在自言自語，這是大的還是小的？大的小的其實都沒關係，高曉松的全部努力就是把我們搞糊塗，從開場的武生比拼開始，我就知道，這個京劇

題材就是要把京劇迷逼成法海，但是，高曉松不怕，他高高祭起愛情的利器，要用迷魂湯粉碎我們的心智，可惜的是，就算有人民藝術家大S，也架不住劉謙的小樣兒，名角越多，魔幻越甚。看完電影，朋友一路飆車，實在煩悶，他說，來來來，我們唱下國際歌去去腥氣！

《白蛇傳說》裏，許仙對法海和能忍說：「我不是船家，我是個挖草藥的。」能忍接着問：「既然你不是船家，你的理想是甚麼？」上帝保佑，爛片裏全是這麼有邏輯的台詞，不過，將爛就爛地說，既然我不是導演，我的理想就是，在這個世界上，召喚更多的法海，組成一個法海聯盟，不為甚麼，為了能夠有力氣，當《畫壁》最後問大家：「今天你們快樂嗎？」我們的咆哮能把銀幕撕破：我們不快樂！！！

不要和好萊塢苟且

快樂的日子過去了！想當年，看完《南征北戰》回家，一路我們高聲背誦電影中敵人氣急敗壞的台詞——

「請你們堅持最後五分鐘！請你們堅持最後五分鐘！」

「張軍長，看在黨國的份上，趕快伸出手來，拉兄弟一把！」

「不是我們無能，而是共軍太狡猾。」

「軍座，共軍已經渡過大沙河，運河沿綫交通已被共軍切斷。我看，我們還是趕快撤吧。」

「向南京喊話，直接向老頭子喊話，派大量的飛機來接應我們！」

可現在，南征北戰結束大半個世紀了，銀幕上還有甚麼經典台詞？風花雪月這麼發達的年代，許仙對白蛇說甚麼：「能和你在一起，我不知道交上甚麼好運！只因為你的一個吻，讓我相信萬世的輪迴，只為那一瞬間，一瞬間嘗盡人間的甜蜜和幸福，以後的每一分每一刻，我都會守候在你身邊。」

輪迴，一瞬，一分，一刻，守候，守候你妹啊！不算上個世紀的，就算這個世紀這十年，銀幕上沒有百萬個「輪迴」和百萬個「守候」，我就是《畫壁》裏那大海龜。

　　所以，我的想法是，廣電總局能不能在敏感詞上稍微不敏感些，同時呢，在故事和台詞上，稍微敏感些？遇到《畫壁》那種狗血的台詞，類似老鴇腔的「今天我美不美啊」，就應該刀起詞落，或者，索性就責成他們拍成默片。用法海的方式，把這些妖里妖氣的東西全部打回原型，叫他們重新修煉。至於怎麼修煉，最近的報紙上都在宣傳「好萊塢編劇教父羅伯特‧麥基12月來華開課」，把老頭的《故事》炒得跟《聖經》似的，搞得一個朋友為了去聽他的課，把婚期都改了，可我的建議是：那是浪費銀子。說到底，中國銀幕爛到現在這地步，好萊塢罪責難逃，聽聽羅伯特‧麥基是怎麼讚美張藝謀和陳凱歌的，你就能知道，電影界的闊佬，已經聯合起來了，而我們特沒出息的地方是，像麥基這樣在好萊塢已經票房慘淡的老師，跑到中國來，居然還能小清新一把。

　　《大武生》裏有一句台詞，現在被到處造句。老武生送吳尊和韓庚下山的時候，提了三點要求，其中一個是：不要和花旦苟且。我真希望北電的老師送學生下山時，能說一句：不要和好萊塢苟且。

不要和好萊塢苟且

不和好萊塢苟且，就算是爛片，也會有點中國特色。再說了，麥基的《故事》，能比互聯網上的中國故事更精妙嗎？

不要走開

　　年紀大了愛看電視劇，看電視我聽到最多的一句話就是：不要走開，廣告以後更精彩。當然，常常是在忍受了五分鐘的衛生巾洗髮劑食用油奶粉可樂汽車的廣告後，狗日的「更精彩」不僅沒兌現，還被灑一頭狗血。可是，就像酒鬼知道多喝傷身，年復一年，聽到「不要走開」，總還弱弱地抱一綫希望。

　　活着就要抱希望吧，所以，《龍門飛甲》上映看龍門，《十三釵》來了看十三，活地亞倫到了看伍迪，阿莫杜瓦一登場就阿莫杜瓦，我們一場不落地對待人生，雖然人生常常藐視我們。不過，最近我對電影的幽怨之情有了點改變。

　　是這樣的，我帶着Q寶一起看《龍門飛甲》，一邊看，一邊緬懷《新龍門客棧》，深深覺得技術已經改變了電影。奶奶的，沙漠起了龍捲風，台灣選舉似的，李連杰喊話陳坤，是高手我們去龍捲風裏比一比！咻溜，倆人變成了孫悟空。基本上，整部電影的情節起承轉合、人物能力高下都受控於3D技術，3D能力不逮的地方，李連杰從

大船上跳走；3D有發揮餘地的時候，李宇春的武功變得出神入化；反正，3D做得到，沙漠裏就能藏起一個帝國，3D做不到，沙漠就是二維的鬼門關。電影至死一躍，變身電玩。

我們這代人，看着徐克長大，跟着徐克變老，這些年雖然屢屢失望，但看到海報上的徐克名字，還是走不開。可《龍門飛甲》是甚麼呢？我想馬上回家溫習《龍門客棧》。

不過，Q寶在電影院門口不肯走，他說，我還想再看一遍《龍門飛甲》，太太太好看了，比喜羊羊好看，比米老鼠好看。他說，這個是他從小到大七年來看過的最最最好看的電影！

我被打敗了。這是電影的白話文時代嗎？白話文觀眾在登場嗎？我站在巨大的電影海報面前，心虛了。也許，要更新的是我自己的電影觀？如果Q寶不在乎情節人物歷史等等等漏洞，憑甚麼我非要質疑范曉萱的感情問題周迅的年齡問題？瞧瞧瞧瞧，陳坤多好看，豔光四射地出場，把全中國一綫女星都拋在身後，張國榮之後，男人可以憑男角競選最佳女角，也就陳坤了。

是哦，陳坤的美色就值一半的票價！徐克自己一定也看到了陳坤的潛力，設置的四大女角，周迅春哥，范曉萱

和桂綸鎂，都中性到基，所以，回過頭再去推敲一下《龍門飛甲》，似乎也是無限風光在險峰。

　　調整了自己的心態，看電影的樂趣又回來了。《十三釵》的民族記憶拋開，《十三釵》的好萊塢化拋開，妓女處女這樣低腐的內核拋開，張藝謀光影的能力還是強，仗打得像，子彈效果好，還有演員也都盡心盡力。一言以蔽之，讓我們用看色情片的心情來看所有的電影吧，用本地情色片大腕的話說，《肉蒲團》好看，就是3D效果呈現的肉新鮮！

　　網絡上，情色電影的論壇是最和諧的，觀眾都給演員獻花，對他們說你辛苦了，相比之下，非情色電影的論壇永遠是刀光劍影一片血腥，所以，作為一個資深吐槽客，新的一年，我準備洗心革面，每一次，都用看黃片的心情走進電影院。由此，我也能滿懷信心地向自己向大家預告：2012，不要走開。

五億元眼淚

關於《唐山大地震》，馮小剛大導演在微博裏這樣說：「當然，你也許會說，我他媽就不感動就沒感覺。一定會有這種人的，林子大了甚麼鳥都有。要不然怎麼會有人拎着刀去幼稚園見孩子就砍呢。別誤會，我不是說不感動的人就是沒人性，我的意思是說，甚麼人都有。」

大導演把我們當罪人訓，搞得不少人只有弱弱地回一句：「本來要去看的，聽了你這話，不去了」。不去！馮大師繼續罵我們：「聽不懂人話可以原諒，裝弱智就是自取其辱。」他話音沒落，劈里啪啦一堆掌聲，掌聲大意是：蠅頭小民就是欠罵欠揍，馮大師敢罵敢揍是真鳥！

是鳥。地震！大地震！唐山大地震！看到這樣慘絕人寰的景象，是個人，都會稀里嘩啦。可是，馮小剛先生，他媽的我流了淚以後，還真是不感動，你罵我是「外星人」我還是不感動，因為你的電影道德和電影技術就是赤裸裸的五億票房。回想起來，一直來，全國人民都還挺喜歡你的八面玲瓏，王熙鳳似的，你上得榮寧府，下得大觀園，陳凱歌、張藝謀改走國際美學路綫的時候，你倒似乎

是一直把中國觀眾放心上。當然，你給咱賀歲，咱也給你臉，雖然你一隻手跟老百姓打拱，一隻手從工薪袋掏錢，老百姓也小剛小剛地包容你，喜歡你。我父母這一代的觀眾，忘了張藝謀的名字，但記得馮小剛。我這一代的觀眾，對陳凱歌絕了望，但寄希望於馮小剛能擊敗好萊塢的票房。

實事求是地說，《唐山大地震》的票房如果能超過《阿凡達》，我們都會高興，這個，大家都懂的。但是，跟着《唐山大地震》這樣一個悲情題材一起出場的，左手是得意洋洋的五億口號，右手是淫威嘎嘎的微博謾罵，這樣的戾氣，我沒有其他聯想，就是當年國足。

馮大導演，如果你本人親自被這個電影感動過，如果元妮的台詞「我過得花紅柳綠更對不起你」，也是貴劇組的由衷表達，那麼，把五億票房捐給唐山吧。如果張靜初最後的五個「對不起」也是你的心聲，那麼，為了你非常不唐山的微博，也跟博友說聲對不起吧，因為就像你的台詞說的，有些東西，沒了，就是沒了。趁現在，你微博的酒瘋沒過，對馬上要消失在地平線上的觀眾，你應該說聲對不起。按你電影的修辭，張靜初那聲嘶力竭的「對不起」不光是說給徐帆一個人聽的，那麼，你對觀眾說對不起，也不光是為了你自己。

再說了，你實在是太應該說對不起了，因為你的五億票房不是你的電影藝術整來的，你挾持了整個民族最大的傷口，你把傷口揭開給大家看一下，然後放大一個真空的個人悲劇，以《讀者文摘》的故事水平處理了一個具有無窮大政治背景和無窮大意義的歷史事件。你水平有限我們不說你，你力不從心我們也不怪你，畢竟你的電影履歷也不足以讓你踢進世界杯，可是，你糊塗了，你以為有票房就是沙皇了，你以為五億票房是你自己掙來的，媽的，你老婆打李晨那一嘴簡直可以打在你臉上，觀眾選擇《唐山大地震》，放棄水泥板的另一頭，是沒得選擇的選擇啊！

　　據說，借着《唐山大地震》的眼淚攻勢，張藝謀的《山楂樹之戀》也出爐了眼淚廣告，如果，五億元眼淚能洗淨中國電影的大片原罪，那麼，我願意再去電影院哭一次，可是，我怕我們這些善良的觀眾最後的命運會像《唐山大地震》中，收養了張靜初的陳道明，用我媽的話說，白疼她一場。

又見白血病

　　諾貝爾獎不再激動人心，激動人心的是博彩公司的賠率。英國朋友打電話問，要不要買村上春樹，十二比一的賠率耶！

　　很多年以後，我不知道自己會不會羞愧，當我們說起文學的時候，我們在討論賠率。特朗斯特羅默(Tomas Tranströmer)的賠率是五比一，高銀和阿多尼斯都是九比一，買誰啊？

　　早些年，看球買足彩，我們覺得不神聖，現在看球不買足彩，簡直就是對自己喜歡的球隊不敬。再加上，這些年，無論是文學還是電影，最華彩的章節好像也就是買。

　　就說最近特別有人緣的兩部香港電影。《歲月神偷》裏，任達華把戒指當掉給兒子買血，吳君如默默握住老公手，戒痕深深戒指走，觀眾跟着吳君如黯然神傷。還有，傾國傾城的《志明與春嬌》，最後如果沒有「買煙」這個動作收起全部劇情和感情，聰明如彭浩翔，大概也想不出更動人的橋段可以把志明和春嬌重新放回一輛車。

　　所以，我跟朋友說，買，買村上春樹，雖然他一定拿

不到諾貝爾，但是，還有甚麼比「買」更能說出我們對村上的那點感情。還有甚麼呢？

　　張藝謀説，還有，就是送。《山楂樹之戀》中，為了表達導演預期中最聖潔的愛情，男主人公不停地送東西給女主人公，送鋼筆，送冰糖，送山楂，送雨鞋，當然，還送錢，還送自己，反正，在那個年代能送的，老三都送了，在那個年代送不了的，老三也送了。送了這麼多東西，觀眾感動嗎？

　　製片方説，觀眾很感動，我問了很多朋友，都説，感動個屁。怎麼「送」還不如「買」呢？我想，個中邏輯就像，小的時候，我們要看怪獸，長大以後我們要看真人。年輕的時候，我們被《血疑》中生白血病的山口百惠征服，長大以後，我們需要百毒不侵的吳君如。《志明與春嬌》中，最讓我擔心的一筆是，春嬌突然在洗手間裏出事，我心裏叫一聲，千萬別死，好在，彭浩翔收得住，一筆過去，春嬌還是健康的煙女。相形之下，《歲月神偷》的「白血病」段落就太長，圍繞着羅進一的劇情如果精簡到兩分鐘，這部港劇的草根精神才能呼拉拉席捲人心。而《山楂樹之戀》中，老三得的那場白血病，就基本是編導要你得，你不得不得。一百年的銀幕事故看下來，我們其

實都很世故了。哦，導演，拜託春天不用死人，夏天不要暴雨，秋天不必離別，冬天已經很暖和，給我們真的肉吃，真的人生和打擊。

當然，也許，《山楂樹之戀》的這場白血病還有言外之意，因為老三是搞地質勘礦的，白血病顯然是輻射引起，那麼，這場具有隱約政治性質的白血病對影片的主題有說明嗎？

短期而言，對於張藝謀要刻劃的「史上最乾淨的愛情」，老三的白血病只是完善了乾淨問題，不過，也許，有一天，就像諾貝爾對略薩(Mario Vargas Llosa)說的，因為你「對權力結構進行了細緻的描繪，對個人的抵抗、反抗和失敗給予了犀利的敘述」，威尼斯終身成就獎也可能因為老三的這場白血病對張藝謀發出同樣的頒獎詞。

CK內褲和觀音山

　　網上說，中國工資五千人民幣，吃次肯德基三十元，下館子最少一百元，買條 Levis 六百元，買輛車最少三萬元，還是小夏利，北京自駕到廣州，一千四百元過橋費，買套房兩百萬元，北京五環外；美國工資五千美金，吃次肯德基五美元，下館子四十美元，買條 Levis 二十美元，買輛車最多三萬美元 ，還大寶馬，自駕美國東西海岸，一百四十美元，至於兩百萬美元，可以買下一個湖區。

　　數字可能有小浮動，但比例是鐵定的。到了美國，最讓我感到吃驚的一個消費現象就是，國內的那些所謂名牌產品，陳列在淮海路的櫥窗裏完全不食人間煙火的樣子，在美國的百貨店裏卻給扔得低三下四邋裏邋遢，跟地攤貨沒區別。以前衛慧寫《上海寶貝》，幫CK內褲做廣告，搞得CK成了小資圖騰，跑到美國一看，CK內褲也就我們一次性內褲的價格。所以，我特別不明白的一點是，所有這些CK、KC、CKC都是 Made in China，可憑甚麼在本土，我們反而要用二到二十倍的美國市場價來購買這些內衣外褲？

我一直不明白，直到電影《觀音山》出場。

　　《觀音山》很有可圈可點的地方，李玉是好導演，張艾嘉是好演員，范冰冰成長為范爺，可算國內最有前途的女明星，可是，《觀音山》畢竟是文藝小片啊。關於文藝片，可以解釋一下，因為我沒有去電影院看《觀音山》的條件，在網上看的，畫面晃得厲害，所以開始半小時，我一直以為這是因為在綫質量問題，可是，後來感覺到這晃還挺有段落意識，我一下領悟到，這是文藝片的手勢，借此表達青春躁動生命不安吧。不過，也許是因為我自己年紀大了，看到這種晃鏡頭，就想起我們小時候外婆常罵的一句話：半瓶醋才晃發晃發。

　　當然，中國電影能做到半瓶醋，已經功德無量，比起《趙氏孤兒》，《觀音山》絕對是山，李玉絕對能給陳凱歌上思想品德課。可有意思的是，這樣一部文藝片，其宣傳模式完全是張藝謀式的，從范冰冰豪言「票房過億」到全劇組大中國奔走，加上路牌廣告，加上眼球新聞，加上無數的小道和出位的舉措，《觀音山》突然成了一部史無前例的大文藝小片。

　　在大片的圍城裏，我沒力氣反對文藝片用商業片的模式營銷，事實上，看了《觀音山》的營銷路徑，我還挺感動。當年《小武》要能這樣營銷，中國電影的面貌是否能

更樂觀點？可這裏的問題是，為甚麼耗資不大的文藝片必須得消耗如此巨大的有形或無形的營銷資本？

說到底，這是因為，隨着大片成為電影的別名，中國電影已經被拖入奢侈品的產業結構，那麼，奢侈品的營銷就必須是奢侈的。而把中國越來越多的產業拖入奢侈品的結構，一向是華盛頓和華爾街的策略，起勁配合的，開始是名牌產品，然後是當代藝術，然後就日常生活了，直到我們吃的米比美國貴，喝的水比美國貴，直到我們生活中的一切都被轉基因，而美國人呢，只要印印美鈔，就能舒舒服服享受我們的勞動和資源，還不用打掃後院，因為他們很爽，沒有產業垃圾，儘管如果全世界都像美國人這樣使用能源，我們需要五個半地球。

在這個意義上，要不要營銷文藝片真的成了哈姆雷特的問題，營銷，中國電影全體被和諧，《觀音山》前後改動是例子，張艾嘉出場的戲全部被刪，這還不算壞例子；不營銷，文藝片沒有院綫，也是死路。愁腸百結，但我還是願意沿用贊比亞總統對於轉基因的立場：餓死也不吃轉基因糧食，畢竟，我們不是只活一代人。

有事轉山，沒事拜金

　　年底要參加華語電影評選，這些日子積極看電影。晚上，看完《轉山》馬上看《幸福額度》，我給《轉山》兩顆星，給《幸福》三顆星，有這五顆星，感覺中國電影還能死一段時間。

　　其實《轉山》的豆瓣評分很高，8分，《幸福額度》卻只有6分，不過，《轉山》讓我特別煩惱的是，導演老覺着會感動或震動我們，但從頭到尾，我既不感動也不震動。

　　哥哥走了，弟弟從哥哥的遺物中，拿起一本空白的《騎行記》，把自己和自行車空降到麗江，準備騎車到拉薩。沒有一點經驗的大學生，不顧季節，不熟道路，父母的喪痛不提，女友的悲傷不管，就這麼縹緲地出門了。

　　也許是我自己終於成為了一個庸俗現實主義者，看到這種貌似「在路上」的表達，就氣不打一處來。電影介紹說：「獨自踏上從麗江到拉薩的旅程，並不是為了證明自己的勇敢或偉大，沿途中他一直在相信與懷疑之間搖擺，但最終決定一路走下去，因為他認為，就算是失敗，他也

應該在失敗面前看見自己究竟是如何就範的。」

後面這句「就算是失敗」，鼓舞了很多年輕人，而「看見自己究竟是如何就範」更成了很多人的簽名，可是布達拉宮在上，這種文藝腔到底有甚麼意義？小伙子長得挺帥，一路的運氣更是帥呆，沒方向的時候遇到熱心腸的朋友，遭遇大難的時候朋友當了炮灰，借宿一夜還有佳人動心，遇到野狗野狼全身而退，病倒冰天雪地有人搭救，這部電影的主題到底是甚麼，有了夢想就出門？好人一生平安？祖國大地很美麗？

失敗到底是甚麼？《轉山》沒有觸及，所以，最後鏡頭一轉，從西藏回到台灣，小伙子從大學生變成研究生，觀眾能感悟甚麼呢？心裏有事去轉個山，回頭還能抒把情：年輕的時候，我也去過拉薩。拉薩拉薩，美麗的拉薩就這樣被文藝青年糟蹋成一個無聊的能指。

《轉山》改編自一個二十四歲的台灣大學生的旅行日誌，對於一個台灣書寫者來說，去拉薩，取的是政治和抒情之間的一個微妙平衡，而且，台灣的文藝腔，向來功夫在詩外，所謂鄧麗君統一兩岸三地，台灣文藝腔的抱負一直都不低。可是，大陸電影接過這種文藝腔，意義在哪呢？

我的感覺是，沒意義。用一個驢友的話來說，騎行去西藏，能遇到那麼多好事，是林志玲啊。

是哦，只有林志玲才可能。也是為了林志玲，我給《幸福額度》三顆星。事實上，看完《轉山》再看《幸福額度》，簡直給人幸福的感覺。

　　《幸福額度》劇情很簡單，林志玲一人扮演一對雙胞胎姐妹，姐姐拜金，妹妹要情，但是妹妹的男友被人騙光積蓄和房產，憤怒的妹妹變成了憤怒的小鳥，一舉命中了一個多金多情男，好事成雙，當了十年小三的姐姐也被一個美貌多情富二代愛上。結局呢，妹妹回到男友身邊，姐姐攜手真愛富二代。

　　全國人民都看得出來，這種劇情可以歸入科幻，整部影片從情節到台詞，都狗血到你 high，但是，這部夢想電影卻掌握了一個最樸素的電影方法論和一個最素樸的人生方法論，而這兩種方法一旦合一，簡直可以開出未來電影新方向。

　　《幸福額度》的電影方法最樸素：美女帥哥是王道。陳坤扮演的富二代，擱到現實中，就是個含着奶嘴的郭美美，可是，陳坤遇到林志玲，最不接地氣的劇情和人物不僅有了降落，還有了化學反應。美貌的確是童叟無欺的電影道德，有錢可以是他的美德，那麼愛錢就可以是她的品格，所以，這部完全應該散發銅臭的電影，在沒有一點社會可能性的狀態下，居然創造了清新，而且硬生生讓男女

主人公折騰出了那麼點小情緒。

由此，這個電影也直接表述了最素樸的人生，那就是，青春有價，拜金無罪。

《幸福額度》做得最好的就是，通過林志玲，毫不含糊地對金錢抒情，對多金男抒情，對富二代抒情，相比之下，《轉山》中的抒情，簡直幼稚文藝到2B。這麼說吧，這部影片正面詮釋了這句台詞：一個男人的價值取決於他的信用卡額度。電影中的林志玲，雖然一會妹妹，一會姐姐，但她的演技根本沒好到可以一人飾演兩角，所以，兩個林志玲，不過是為了強化最普羅的觀點：青春當道，不拜金還拜啥？

看完《幸福額度》，最讓我感覺遺憾的是，編導最後設置了妹妹回到過去戀人身邊，離開了白雪公主一樣的多金男。本來，順著電影提供的抒情方向，妹妹毅然向金錢低頭，而且在多金男身上找到愛情，那會是一出多麼現代又現實的《傲慢與偏見》！說實在，咱們的青春電影能夠拋開已經毫無活力的「愛情」敘事，好好向奧斯汀學習，中國小資電影很有可能重新開出現實主義的方案來。比如在《幸福額度》中，妹妹這條綫，一邊是十年的感情和貧窮，一邊是十分鐘交往和富有，男朋友愛她，多金男也一往情深，這個時候，當妹妹對男友說，「我們走不下去

了，」全中國少男少女，都會覺得，自然的事情！這就
像，就算韋翰和達西的品德沒有分別，伊莉莎白最後會選
擇誰，讀者和作者一樣，心知肚明。

　　愛情戰勝金錢的故事，當然一直會有，也一直應該
有，但是，愛情加金錢呢？珍奧斯汀把票投給了有錢有情
的男人。兩百年以後，我們獲得了甚麼新力量可以放棄金
錢了嗎？《幸福額度》最後的愛情頌歌，在電影院裏收穫
了掌聲嗎？我只聽到，妹妹林志玲拒絕多情貴公子的時
候，有人歎氣了。

　　當然，我的目的絕不是要宣揚拜金，只是想說，在這
個時代，對金錢抒情和對西藏抒情，一個不見得更現實，
一個也不見得更浪漫；一個不見得更錯誤，一個也不見得
更正確；一個不見得沒信仰，一個也不見得有信仰；一個
不見得沒有說服力，一個不見得更有說服力。反正，有事
轉山，沒事拜金，在電影社會學的意義上，後者的前途還
更遼闊些。

光棍兒

　　少年時候看港台小說，看到「三十三歲的男孩」這種表述，我們就吃吃笑。乖乖，三十三歲，對十來歲的我們而言，簡直可以死了。當然，等我自己活到三十三，就覺得這種表述也很正常，可是，台灣文學的青春期要比大陸長，在我心裏，卻是根深蒂固。

　　文學青春期長，台灣的青春電影也因此發育得很好，楊德昌侯孝賢這些高頭大馬不提，《艋舺》一類的電影也常給觀眾生猛海鮮的印象，雖然我自己遇到的台灣男孩百分之九九都斯文平和，台灣女孩更總是讓我對自己的性別產生焦慮，但是，文藝青年一回事，青春文藝一回事。《牯嶺街少年殺人事件》是青春題材電影，瓊瑤電影卻不能算。

　　可是最近大紅大熱的兩部電影動搖了我對青春電影的理解。一部是台灣產《那些年，我們一起追的女孩》，一部是大陸產《光棍兒》。

　　《那些年，我們一起追的女孩》名氣很大，電影改編的同名小說已經在網上紅了三四年，導演兼編劇兼原著作

　　　　　　　　　　　　毛尖｜有一隻老虎在浴室

者「九把刀」更是有點青春文學教主的調調，所以這部電影一推出，就天南海北歡呼聲，簡直聖誕節提前降臨，全中國少男少年都在快樂地唱：Jingle bells, jingle bells, jingle all the way!

Jingle all the way！看完《那些年》，感覺就是跟着大商場喇叭也順口了一句。今年台灣青春電影代表作退到了高中生水平，還是我已經世故到對小清新不能動感情？天地良心，能用來形容這部電影的詞，除了頭文字小，還有甚麼呢？小清新，小文藝，小色情，小眼淚，小誠意，小傷感，除此，還有甚麼？瓊瑤體裁剪成校服體，在世界政治這麼重口味的今天，《那些年》，太輕了。說這是青春電影，楊德昌侯孝賢會答應嗎？

楊德昌沒機會搖頭了，如果侯孝賢不搖頭，那我就推薦侯導看《光棍兒》。《光棍兒》沒《那些年》這麼好命，這部電影既不可能公映，甚至在網上也東躲西藏的，雖然《光棍兒》和《那些年》一樣，講的都是光棍想女人，也有打飛機，也有夢想和失落。但是，《光棍兒》敘事重口味，政治重口味。

《光棍兒》中的老光棍，論年齡，可當《那些年》中小光棍的爺爺伯伯，但是，張家口顧家溝的這四個老光棍，雖然生活在社會最底層，依然生機勃勃而且性致勃

勃，老光棍飢渴，老光棍偷情，老光棍嫖妓，老光棍買老婆，老光棍還玩同性戀。影片最具質地的是，這四個光棍從頭到尾就沒換過衣服洗過澡，家裏也是髒亂差，但是，他們的感情生活卻一點都不髒，不僅不髒，而且，純情；不僅純情，還很喜劇；不僅喜劇，還很刺激；不僅刺激，還很悲涼……

這種包裹在一個人物身上的多面，包含在一個情節中的多個面向，使得《光棍兒》成了今年最熱門的獨立電影，而其中最眩目的面向，就是這部電影的青春氣質，所以，看完電影，倒是覺得台灣的青春期定義可以再放大，「三十三歲的男孩」沒甚麼，五十三，六十三，七十三歲也能繼續男孩。

這方面，最近特別流行的一首聖誕歌特別恰切地概括了《光棍兒》的主題和旋律，我的感覺是，誰唱過這首歌，誰就也沒法再唱原版的了——

single boy, single boy, single all the way, having party together, and turning into gay. HEY!!!

郎在對門

　　飯桌上回顧2011年電影的時候，沒想到分歧史無前例地大。

　　《金陵十三釵》分歧大，這個沒懸念，就像《失戀33天》引發爭論一樣。說《金陵》好，因為它夠「電影」，同一個原理，他們認為《33天》不行，因為不夠電影；說《金陵》差，因為它不是我們的自己的電影，同一個原理，我們認為《33天》好，因為它是我們的自己的電影。這樣的分歧由來已久了，就像喜歡《龍門飛甲》和不喜歡《龍門飛甲》的人，只能是吵架開始，打架結束。

　　令人感到意外的是兩部文藝片引發了這次年末電影評選大分歧。一部是章明導演的《郎在對門唱山歌》，一部是韓杰導演的《Hello! 樹先生》。後面一部電影，加個注，乃賈樟柯監製。

　　比較有意味的是，喜歡《唱山歌》的也容易喜歡《樹先生》，但原因卻不是這兩部電影都是「縣城電影」或「准縣城電影」；而認為兩部電影有問題的，都談到了影片在風格上的割裂，尤其是兩個後半部的「超現實」敘事。

簡單介紹一下這兩部電影。《唱山歌》被不少大牌影評人呼籲為「年度最好中國電影」，影片講述的是一個女高中生為了考上音樂學院，跟家教的劇團老師發生了感情，事情發生在2009年，這是影片前半段。接下來，章明沒有多用一個鏡頭，影片直接進入下半部，也就是四年後的未來時空了。事實上，時間是影片僅有的超現實元素，後半部的敍事甚至更現實，女主人公回到家鄉，依然和劇團老師來往，但發生了一些並不驚心動魄的事情，最後倆人各自歸屬。

　　至於《樹先生》，前半段是典型賈樟柯的「小武式」敍事，村裏有個叫「樹」的年輕人一直多餘人一樣各處晃晃蕩蕩，可是，突然下半部在他娶親的當天，他魂飛魄散了，或者說，他通靈了。這樣，從原本一個到處被輕視的人，「樹」成了「樹先生」，成了荒誕的神人。

　　比較起來，我更喜歡《唱山歌》，雖然前半段故事像《窗外》，但是行雲流水的小城長鏡頭很安撫人心，不僅一點都不會叫你聯想到瓊瑤，簡直令人幻想「縣城電影」能走出未來大師，可惜後半段狗血的劇情打亂了鏡頭，生活被事件修改，為了未來時的那一點點小噱頭和所謂的人生理想小哲學，章明把影像的「縣城學」讓渡給了現代敍

事，白白架空了那麼好聽的紫陽民歌，對門唱歌的郎啊，活生生給鏡頭闖了青春。

《樹先生》裏的郎呢，幾乎就是剛一唱歌就給推回了門裏。說這部電影好的，都覺得在影像的超現實方面，韓杰把賈樟柯的《三峽》鋼絲發揮到了飽滿。可是，我看完電影，感覺也給閹了一樣。

和全國影迷一樣，我們都對賈樟柯抱過最大的希望，比如，他的「縣城電影」就開出了新一代的電影方法論和電影中國論，這方面，真是怎麼讚美賈樟柯都可以。可是老賈的西式文藝青年趣味一直有，對超現實的手淫就是一個表現，而發展到對韓杰的超現實鼓勵，鼓勵他對後半段的做強做大，就有些淫蕩傾向。說得樸素點，在「縣城電影」中玩超現實，容易成神棍。

不過，話說回來，中國電影中的超現實元素倒也是個普遍現象，比如《龍門飛甲》中的李宇春，看到她，我就超了。相似的，《樹先生》中，縣城裏的聾啞姑娘讓譚卓演，那麼摩登現代甜美的造型，居然要嫁給髒亂差的樹先生，難道不比樹先生通靈更超現實嗎？

最後呢，讓我們用超現實的信心等待一個電影新年。

電影要死

　　《失戀33天》在豆瓣上紅火的時候，我沒關心；《失戀33天》在電影院紅火的時候，我也沒上心。活過了西門慶的年齡，失戀這樣的題材，對我來說，太清新。

　　不過朋友傳了我幾句中西結合巔峰對聯後說，《失戀33天》就是這樣的產品，我馬上衝進了電影院。

　　中西對聯第一款是：但使龍城飛將在，Come on baby don't be shy。這個對聯展示了《33》的巨大張力。《33》最初只是網上的一個熱門貼，本來無所謂小說，看得人多了，也就成了書。成了書之後呢，竟然還有人敢拍成電影，竟然還火爆，中間的彈性只能用「龍城飛將」和"don't be shy"來表達。

　　故事很平常：婚禮策劃師黃小仙被閨蜜搶了男友，傷心欲絕但還是 hold 住了自己，33天時間，舔傷口的同時，她和原來針鋒相對的娘娘腔同事王小賤有了新可能。這種情節能火嗎？所以，開始一直沒人投資這電影，導演滕華濤雖然有《蝸居》當名片，但是，電影圈從來就看不起幹電視劇的，「又來了個拍電視劇的，」當時指的就是滕華濤。

可是，滕哥就他媽的用電視劇的方法論指導電影，而且，成功了。正所謂，龍城飛將在，電視劇 don't be shy。

對聯第二款是：雕欄玉砌應猶在，Baby baby one more time。這段對聯說出了《33》的風格。本來呢，雕欄玉砌，指的是王家衛類型的電影，髮絲眼神鞋跟衣領都各自有燈光伺候，當然，最說明問題的還是台詞：一九六零年四月十六號下午三點之前的一分鐘你和我在一起，因為你我會記住這一分鐘，從現在開始我們就是一分鐘的朋友，這是事實，你改變不了，因為已經過去了。

這種精確到分鐘的台詞，瘋狂過一代小資。不過，當代觀眾明白了，雕欄玉砌的口訣就是：無聊動作+繞口時間+無聊動作，比如：離開操場後的5小時48分零5秒，我走近了澡堂。《33》從題材題目到提綱，都有王家衛的影子，電影中我們一直也能聽到王家衛兮兮的句子，好在，豆瓣有人民，人民不腥臊，王家衛上半身，王小賤下半身，《33》台詞成為網絡新寵，恰是文藝青年接受了庸俗原理：情義千斤，不敵胸脯四兩。不過，原理歸原理，愛情還繼續，這個電影能讓當代青年集體鼓掌，就是因了「雕欄玉砌」和 "one more time" 之間來回騰挪的泡泡沫沫，而這種泡泡沫沫，沒有電視劇經驗指定做不好。

最後，中西對聯壓軸款：安能催眉折腰事權貴，

I would rather be a gay! 這款對聯，特別適合用來表達《33》的精神，尤其是體現在文章身上的那股子豪情加賤情。另外，我覺得這款對聯還特別適合叫滕華濤送給賈樟柯。

11月13日，賈樟柯發了條微博：「中景接中景，中景跳全景，接着中景接中景。音樂接音樂。通片如此。好吧，恭喜。」很快，網友認定賈樟柯諷刺的是《33》；很快，賈樟柯受到天南地北網友譏諷；很快，賈樟柯出來否認他不是諷刺《33》。

我不知道賈樟柯到底諷刺的是誰，但是，聽描述《33》可以對號入座，再加上，電影圈諷刺電視劇圈，一向就是這種語調和語法。可是，電影圈這個時候還用這種語氣說話，真是找死。說到底，《33》的成功，不是電影的勝利，那是電視劇的勝利，是中景接中景的勝利。Baby baby，大家都不要裝B，今天的中國電影，如果沒有電視劇明星撐着場子，還叫中國電影？還能做大買賣？權貴兮兮的電影圈，再不向電視劇學習，就算全景中景近景三位一體，也要死了。

《33》完勝大銀幕，1比30的投入和產出，放在電影史裏，都不是運氣可以解釋，所以，雖然《33》沒有格外激動我，但電視劇進軍電影的大豪情，卻讓人感到一個影像新時代的脈搏。

　　　　　　　　　　毛尖｜有一隻老虎在浴室

十二年

十二年之後，張一白為當年偶像劇《將愛情進行到底》拍了一個電影版續集。老友梅開二度，來問我，帶小女友看這部電影，是不是有助進程？

我沒看過電影，本不能亂說，不過，本着星相學的方法論，我毫不猶豫地告訴老友：這個電影，怕是不宜。

小説史裏看看，「十二年」，那是前不着村，後不着店。

愛情故事，長的，得五十一年九個月零四天這樣，如此，七十六歲的阿里薩攜手七十二歲的費爾米娜，走過霍亂得成正果，中間他們各自半個世紀的生活都可以 undo，因為夠長，可以算前世，或者説，大家當童話，類似「很久很久以前」一樣，沒人會去計較到底多久。

短的，不用我説，雖然以前比較多 love at first sight，現在比較多 make love at first sight。當然，小説有長度，第一眼愛情註定要起波瀾，否則就全是麥兜媽跟麥兜講的故事：從前有一個男的，還有一個女的，他們好了，結婚了，然後死了。不過，即便是第一眼就有了賊心，類似包

法利夫人在永鎮遇到練習生賴昂，他們分開，各自人生，然後再相遇，也就四五年光景。特殊一點的，亨伯特教授看到洛麗塔，立馬不能自拔，然後是一段不倫之戀，然後分開，再見面的時候，隔了也沒三年。

所以，如果愛情故事中需要一個黃金分割點，我會說，短則三五年，長要三五十年。你看，老手杜拉斯多懂，十五歲時候的一個愛情故事，七十多歲再去收場。反過來呢，三五年也就足夠把人生經歷。《戰爭與和平》煌煌四卷，娜塔莎和安德列相遇，訂婚，分手，和好；然後，娜塔莎和彼埃爾，從朋友變夫妻，所有這些，也就三五年光景。

說得通俗點，愛情這個事情，也像開店，或者，老字號，或者，赤刮勒新。就譬如，南京路上的店，要不「創於同治年間」，要不「開業酬賓」，如果寫個 "Since 1998"，平白惹人嘲笑。也是這個道理吧，古今中外，關於愛情的格言也好，經驗也好，小說電影都好，最重要的主題，一直是 time 或 timing。用沈從文的表達就是，我一輩子走過許多地方的路，行過許多地方的橋，看過許多次數的雲，喝過許多種類的酒，卻只愛過一個正當最好年齡的人。這個「正當」，是真諦。反過來呢，所有牛頭馬嘴的愛情，都有一個時間問題。

這樣回過頭來看《將愛情進行到底》，徐靜蕾老了，但還不夠老；李亞鵬衰了，但還不夠衰，而當年電視劇的粉絲，也沒到真正懷舊的年齡，即便要月色淒涼，也得隔個「三十年的辛苦路」，這不上不下的十二年，實在是補天不足，拖地有餘。

　　當然了，從鼠到豬，十二生肖就是十二世；從抗戰到建國，十二年也足以改朝換代，不過，這個時間，放在愛情生理學中，真是命相中庸。十一歲可以是洛麗塔，十三歲就是茨威格筆下的陌生女人了，這十二歲，能幹甚麼呢？而且，我在互聯網上轉悠一圈，發現倒有兩個大官，在包養十二年或十二個情婦之後，被帶上法庭。

　　不多囉嗦，我的結論很簡單，這個用「十二年」大做宣傳的愛情電影，不宜用來談情說愛。當然，這是迷信，信不信全由你。

非常爛

聖誕晚上在街上走，因為天太冷，決定回家。沒想到在停車場，看到聖誕老人在卸妝。Q寶看了，就走不動，說：他是假的。

聖誕老人當然是假的，這個，Q寶也知道。不過，當着觀眾的面，聖誕老人撂下鬍子，脱去衣服，還是有點震驚，尤其，在聖誕節。這個，我覺得，就是今年的爛片風格。

回顧2010的時候，我吃驚地發現，看過的電影，百分之九十是爛片。當然，作為一個職業影評人，看爛片也是責任，而且説實在，我以前並不排斥看爛片，因為很容易把爛片看成喜劇片，特別是那些下三爛的台詞，飯桌上講給朋友聽，給力。

可是，事情發展到甚麼地步了呢？請看：《嘻遊記》的主演徐崢在自己的微博上對觀眾説「對不起」，因為它的確是「一部超級大爛片」，徐崢誠懇道歉：「所有因為我而進影院的朋友們，一念之差我錯了，不解釋，再也不會了！」

我不想評論徐錚的做法，這件事裏勇氣和狡猾兼而有之，我只是想說，電影和電影人的墮落，已經擺到檯面上。就像聖誕夜裏的聖誕老人，當眾脫了衣褲。藏不住，是一回事，不想藏，又是一回事。反正，年末評點電影，我們這些以看電影為業的，感覺都很丟臉，原來以為做的是精神文明的事，到頭來發現幹的是精神分裂的活。從前，電影有勁的時候，朋友把正兒八經的職業給辭了，專事影評。現在，他說拿了電影公司的票回來寫影評，感覺自己跟販毒賣淫一樣。所以，2011年，大家都不打算寫影評了，還影啥評呢，《山楂樹》是爛片，《蘇乞兒》是爛片，《未來警察》是爛片，《非誠勿擾2》是爛片，《趙氏孤兒》是爛片，華語片很爛！《敢死隊》是爛片，《天際綫》是爛片，《諸神之戰》是爛片，《賞金獵人》是爛片，《暮光之城3》是爛片，《巫師學徒》是爛片，好萊塢更爛！

　　而且，形勢發展，更有徐崢這樣的業內人士，自己證明自己：大爛片！我們留在影評圈，除了傻瓜為更傻的傻瓜拍手，還有甚麼意義？

　　不過，也許還有意義。

　　前兩天，帶Q寶看了場 Imax 的《創：戰紀》(Tron)。進影院前，我在網上看了一下評價，爛片！和朋友一起去

的，朋友也看過評價，知道是爛片，所以，一車五人，都很愚邁！

看電影居然還排隊，這個，也就發生在年度最大爛片身上。買票排隊，入場排隊，大家都興高采烈，而且，我聽前面後面議論，好像觀眾都有點知道這是部爛片。有意思的是，看完爛片出來，大家也還開開心心，雖然，十歲以上的，都被再次確認：超級爛片。所謂的3D，有一大半，是2D，而且，打頭跟情節一樣簡單，屬於六歲孩子的電玩級別。而最讓我氣不打一處來的是，一個虛擬人，還裝神弄鬼讀托爾斯泰、妥斯托耶夫斯基，電腦老天才又是由來已久的絕地武士調調，所以，要是打星，我會毫不猶豫給負五星。

不過，意義也在這個負五星了。假以時日，就像聖誕老人已被公認為是中國人，因為老人家送出的東西都是 Made in China，好萊塢很快也會把負五星據為己有。這樣，回頭來看馮小剛和張藝謀，我們會感動，哦，中國電影還不是最爛嘛！

而這種感動，大概也是很多人看完 Tron 之後的心情：生活比電影更有劇情更3D啊。看爛片，愛生活。

拒絕床戲

　　很多年前看《E.T.》，外星人被 Reese's 巧克力豆吸引進屋，當時一點沒意識到這個就是植入廣告。電影史上，這並不是第一個植入廣告。據說，1929年的《大力水手》算是開啟了最早的植入廣告，大力水手掛在嘴上的「我很強壯，我愛吃菠菜」，就是因了這部卡通的贊助商是生產罐頭菠菜的。

　　Reese's 巧克力豆的銷售因為可愛的外星人一下躍升了六十五個百分點，至於大力水手的那句口頭禪，則在全世界提高了菠菜的地位。到今天，植入廣告已經成為影視的一個產業支柱，多到很多電影都在為廣告設計台詞，情節和走向。比如上海灘最有款的沈爺，他年初本來接了一部戲演一個黑社會老大，而且，特別讓周圍朋友眼紅的是，這個黑社會老大有三場床戲，可是，沈爺看完劇本提示，考慮再三還是拒絕了，因為劇本要求黑社會老大在每次大動作之前說同一句台詞，類似 Just Do It。沈爺覺得這種台詞是小嘍嘍說的，所謂美人誠可貴，品味價更高，人生又不只活一場戲，罷了。

沈爺挺住了，本山大叔沒挺住。《鄉村愛情》從第一季拿下優秀電視劇獎到第四季被《人民日報》痛批植入廣告淹沒劇集，其間也就五六年，但是，全國人民喜聞樂見的那個鄉村二流子趙本山的確已經脫胎換骨。本山大叔，如今不僅是中國最牛藝人，最有錢藝人，大概也是最有勢力的藝人了，甚至，我相信，如果他長得再高大點，《建黨偉業》裏他就可以去演毛主席。對於所有的中國導演而言，再也沒有比趙本山更大的插入廣告了，所以，儘管跟趙本山演對手戲的聶衛平說趙跟段祺瑞不像，但導演捨得剪聶衛平，也絕不會捨得剪掉本山大叔。

　　前不久，在劍橋聽過一場有關影視廣告的講座。會後，美國朋友薩賓娜問我，中國影視中植入廣告的最常用方式，是甚麼？比如，是植入人物更有效，還是植入故事鏈更有用？薩賓娜做過一個資料分析，發現植入背景的可口可樂實物不及人物台詞中說到的可口可樂更有效，但人物形象中的廣告元素還不如植入情節更有效，比如，007戴的手錶如果不在戰鬥中派上用場，007手錶不會像現在這麼風靡。同時呢，關於植入廣告，薩賓娜的態度也非常曖昧，一方面，她非常堅定地認為，植入廣告是對電影的入侵和強暴；另一方面，她又認為，植入廣告又在電影史裏具有積極意義，因為它的確曾經在電影的危機時刻催生

出一種新的電影語法和電影技術，換言之，如果沒有廣告商，《變形金剛》不會有今天的成就。

我同意薩賓娜的意見。1951年，《非洲皇后號》(*The African Queen*) 中，漢弗萊鮑嘉拿着戈登杜松子酒的場景雖然是一款貨真價實的植入廣告，但是，就佈局來説，酒箱上的 Gordon's Gin 在整個畫面中，具有穩定重心的作用，我們曾經用電腦技術把這款廣告PS掉，效果不如有字的酒箱好。另外，如果我不是過度闡釋的話，這款戈登杜松子酒對於主人公漢弗萊鮑嘉的性格是有提示和補充作用的，所以，無論是就畫面的和諧感，還是人物的精氣神來説，這款植入廣告都做到了潤物細無聲。而且，從《非洲皇后號》看，攝影既要照顧鮑嘉，又要照顧杜松子酒的光綫，的確如薩賓娜所説，開創了一種新的電影技術和語法，這個說來話長，一言以蔽之，就是，在植入廣告進入電影的最初時刻，它真的為電影技術提供過新視野。

但是，就像鴉片戰爭也給我們帶來過新視野，麗達和天鵝的關係畢竟不能改變強暴和被強暴的性質，所以，在植入廣告成為中國電影存活方式的今天，當網民嘲笑當代電影不過是廣告加廣告加廣告的時候，我們也許只有最後一個機會來思考，電影擺脱植入的可能性還有嗎？

還有嗎？還有吧。雖然，面對薩賓娜的問題，我沒法

回答。誰都看得出來，《鄉村愛情4》這樣的連續劇，根本不考慮植入廣告的風格，上天入地，碧落黃泉，人物故事，全是廣告。不過，換個角度，我倒又覺得，就因為我們的植入廣告還沒有章法，也許反而好整頓吧。而在今天，最本質的問題，可能還不是錢，而是誘惑。這就像，沈爺雖然拒絕了黑社會老大的角色，但是，飯桌上說起，那三場床戲，還是黯然。這個時候，電影局適當地出爐一些「拒絕床戲」「拒絕植入」這樣的規定，對於軟弱的我們，應該是有效的。

姿色！姿色！

聊到新版電視連續劇《紅樓夢》，滬上最大牌娛評家指間沙一針見血：姿色不夠！

說得太對了，姿色，就是誠意，就是道德。所謂國有國法，行有行規，影視圈既然代表全中國的外貌最高水平，那麼，老百姓要求看點美人自然不下流。但是，面對觀眾反應「紅樓不夠美」，導演李少紅冷冷回應，「氣質才是重要的。」

氣質，誰不知道氣質重要！子善老師和葛優一樣瘦，我們說他是張愛玲的最後一個男友，誰說過不般配？那是氣質。氣質好，高大的坂東玉三郎可以示範嬌弱的少女杜麗娘；氣質好，六十歲的茱麗葉還能迷死二十歲的羅密歐；氣質好，我們聽到他們的聲音，看到他們的裙衩，就魂不守舍了，但是，請告訴我，新版《紅樓夢》裏，是圓臉的黛玉有氣質，還是尖臉的寶釵有氣質？至於寶玉，哦，我都不想說，小演員算是長得不錯，但這樣的孩子，我班上就有兩個。

導演說，只要不是人身攻擊，她能接受一切批評。可

是，新紅樓既然選秀出場，怎麼就不允許我們攻擊「人身」？而且，「人身」，就算在學院派的電影手冊裏，也算得上第一要義，否則，為甚麼社會主義新人普遍要比資本主義老人腰身粗上一英寸？

說到底，是新《紅樓夢》裏的「人身」經不起攻擊。姐非姐，丫非丫，該瘦的胖，該胖的瘦，青春大觀園個個銅錢頭，堂堂榮國府人人紅燒肉，截至今晚看到「抄檢大觀園」，除了邢夫人出來，令人感到放心，其他人，用網友的話説，是為了《紅雷夢》走到一起來的。而且，以往連續劇，年輕人演不好，年紀大的不會有閃失，但是，《紅樓夢》中，年紀最大的，竟然最失敗。

真想問問導演，第一代華人邦女郎周采芹小姐，憑甚麼樣的氣質可以坐鎮榮國府？著名作家黃昱寧優雅得像天鵝，但是平生最愛的紅樓受糟蹋，也失控罵出：媽的，周采芹以賈母的名義聳肩膀！事實上，我可以很負責任地告訴大家，周采芹女士，憑着007時代留下的好身板，在新版《紅樓夢》中，充分顯示了功夫高手的資歷和潛力。她眼神火辣辣，看上去隨時可以施展身手跟着老占士邦從屋裏飛出去。

沒錯，飛出去。就像連續劇中不斷出現的那些快速移動鏡頭，那些只能説明攝像機功能不錯的移動鏡頭，新版

《紅樓夢》不能帶我們入夢，只是不斷帶我們飛出去，飛出去。所以，有時聽着不斷不斷的旁白，我會恍惚，這是在聽配畫廣播劇嗎？

諜戰劇紅了以後，旁白也重新紅上熒幕，但是，所有被《潛伏》中的旁白感動過的觀眾，都被《紅樓夢》中的旁白累倒。這裏一段，那裏一段，沒有章法不算，而且做出很尊重原著的樣子，簡直令人要問製片，演員沒大腕，要不了多少錢；佈景朦朦朧朧，要不了多少錢；服裝沒幾套，要不了多少錢；沒航拍沒打鬥沒爆炸沒雪山草原赤兔馬，也不用跑北海道大輪船玩懸崖峭壁，作為純粹室內劇的《紅樓夢》，錢主要花在了甚麼地方？

當然，我們的納悶只是，整這麼多錢，還搞這麼多快進和旁白，是真的被偉大的經典嚇住了，還是，還是新的影像手段我們沒理解？本來，我們普羅的胃口其實很粗，讓我們看看美人，阿拉也就沒閒話說了。

最後，作為一個普通觀眾，我重申，我們其實對新版《紅樓夢》沒甚麼要求，除了，姿色。

餵奶

　　兩年前的一個段子了，不過風格是現實主義的。四川地震後，一個女警為嬰兒餵奶被提為公安局副政委，就有女警跑去投訴：局裏領導吃我們的奶都好幾年了，啥官也沒給。組織部長解釋了三點：一、奶雖一樣，但人家的奶裏有奶水，你們有嗎？二、人家餵奶群眾都看見了，還上了電視，你們給領導餵奶誰看見了？三、人家是給小孩吃，叫主食；你們給大人吃，是零食。

　　舊段重提，是因為最近一兩年，在大量的熱播紅劇中，有些影劇頗有給領導餵奶之嫌。比如，超女大本營湖南衛視，製造了兩部貌似跟毛澤東有關的電視劇《風華正茂》和《我的青春在延安》，同時又以超女套快男風格，出爐了兩部劇情紀實片《青春作伴》和《青春放歌》。

　　這事情呢，本來很好，青春之歌 update 嘛，用超女和快男來演繹革命伉儷，至少也是青少年道德教育！好吧，電視劇做得怎樣我們不去深究，反正看到新版的毛澤東和楊開慧，你能 hold 住就說明你年輕。但我老了，我在網上看到，一個扮演楊開慧的女孩很激情地表達，「我查過資料，

發現自己跟楊開慧有相似點，」我實在 hold 不住，因為她的原因太牛逼了：「我們的星座是一樣的，都是天蠍座！」

　　頭上星空彷彿在，心中道德在哪裏？《建黨偉業》裏，毛主席一把抱起楊開慧看焰火；《中國1921》中，楊開慧大雨中對毛主席大叫：我們結婚吧，我給你生孩子；長長短短的「青春中國」影劇中，年輕共產黨員們的「精神生活」真是太不貧瘠了，女共產黨員美，男共產黨員也美，到延安去，在延安活，還需要理由嗎？奶奶的，梁朝偉在延安，林青霞在延安，誰不想去延安。

　　理論上來說，再濫的革命劇或者說紅劇，也比平庸的宮廷劇有意義，這就像，人奶一般比奶粉安全，但在紅劇的推陳出新中，我們越來越感到狐疑，這就是革命嗎？《烈火紅岩》多麼「越獄」，江姐事蹟可以被直接轉譯為「肖申克的救贖」，換個台，嘿，《新四軍女兵》，彈力褲加馬靴，真是讓人「眼前一亮」！影視專家說，這是寓教於樂的好辦法，對於年輕的八〇後和九〇後觀眾，這樣做，是一個途徑！可是，影視專家的潛台詞是甚麼呢，讓我用組織部長的口氣說一下：一、八〇後、九〇後觀眾都是文盲；二、八〇後、九〇後觀眾只懂娛樂；三、八〇後、九〇後觀眾從沒看過好的紅劇。或者，一言以蔽之，年輕觀眾都傻逼。

到底是誰需要這麼青春「逼」人的紅色劇？衛視老闆啊，咱就不要把原因推給年輕人了，説到底，用娛樂偷換革命，一向是這個行業的潛規則。至於從來很是為難的廣電總局，我的意思是，如果你們是真心要扶持紅劇，那麼，從今天開始，停止表揚紅劇吧，否則，不出三年，作為真正具有中國電影特色的劇種，會再死一次。而這次，可能會死很久。這就像，睜開眼就吃了肯德基的中國孩子，跑到美國，會很驚奇，哇，美國也有肯德基！

　　對肯德基，我們已經無能為力，雖然也有朋友歡呼，你看，肯德基在賣油條和粥！誰戰勝誰，我不樂觀。咱可能還有努力餘地的是，在我們的學生把《青春作伴》當《阿甘正傳》前，他們能知道毛澤東是誰。就此而言，網上傳説的，姜文要出演毛澤東，倒是令人期待。

群眾演員

　　花了整整三天看完當紅諜戰劇《黎明之前》，雖然感覺沒有《潛伏》好，但國產電視劇還是比美劇日劇都給力。

　　《黎明之前》的故事結構和敍述節奏都和《潛伏》相似，時間地點人物也有極高可比性，雖然據編劇陳述，這個故事早在《潛伏》之前就已經存在，但是中情八局一個局長四個處長一出場，全國觀眾就想起了剛剛撤出熒幕的軍統天津站吳站長和余則成，陸橋山和李涯。

　　《黎明之前》片方不希望我們拿它和《潛伏》比，《黎》劇的粉絲也在網上大呼《黎明之前》勝過《潛伏》，説它可以媲美美劇，是真正不拿觀眾當傻瓜的智商劇，有更精彩的辦公室政治，等等等等。一言以蔽之，《黎明之前》不是《潛伏》第二。

　　不過，我想討論的倒不是這兩部連續劇有多麼相似，或者兩戲形似神不似，而是想問，諜戰劇為甚麼如此有觀眾緣？說到底，《黎明之前》還是非常粗糙，裏面有一場重點表現臥底主人公劉新杰的戲：中情八局要出面殺害二十六個關押在監獄裏的共產黨員，劉新杰要用二十六具

屍體換出這些共產黨員。具體情節我不劇透了，電視劇粗糙的地方是，這二十六個共產黨員，除了兩個黨員有台詞，其餘幾個皆是畏畏縮縮的群眾演員，鏡頭掃過，這些人都不敢抬頭，慌慌張張走過場了事，完全不是在國民黨監獄裏跟敵人鬥爭多年的時代精英。這種鏡頭現象，在任何一部八十年代之前的中國影視劇中，都不可能發生。就算是街上走過的人民群眾，也要比現在一個鏡頭的共產黨員更有精氣神。

不過，反過來一想，好像又正是在這些群眾演員身上，藏着諜戰劇的時代之謎。你看，同是這一撥群眾演員，演起小壞蛋小盯梢來一個個腔調十足，搞得攝影機也 high，小嘍嘍都有不少近鏡頭，有兩個還酷酷較勁黃曉明。當然，這些等在影視城裏的群戲民工，被叫去演打手演混混的時候，他們馬上能從自己的生活中提煉出形象，嘿，昨天罵我們的那個助理導演多像打手啊！壞蛋的原型太充沛了，還不斷得到別人生活和自身生活的加強，至於混混，本色出演就得了。

可共產黨員，尤其在「共產黨員」這個名詞最熠熠生輝的年代，怎麼演？所以，群眾演員無一例外地垂下頭去。周星馳拿《演員的自我修養》給張柏芝，我們拿甚麼給群眾演員？真要上綱上綫的話，我們甚至可以這麼說：

群眾演員的表演水平代表了一個時代的道德美學。

現在，大批諜戰劇出來修補耳濡目染的匱乏。而它們的時代位置正在於：像余則成、劉新杰這些戰鬥在敵人心臟裏的革命精英，平時的派頭和打扮不僅沒有革命性，甚至還有點反革命腔，比如劉新杰酗酒，但是，他們縱身一躍的時候，又把一個激情四溢的年代召喚出來。這幾乎暗示了，就像我們這樣不完美的人，也有可能在精神上去擁抱一個英雄的年代。

英雄的年代不再，可畢竟，每一次回頭，灑過熱血的土地總在，所以，新的諜戰劇，是否有可能把辦公室裏的小人物都召喚成余則成劉新杰？對此，我還是很有信心，比如微博上，我就看到，很多不是記者行業的人，也在不遺餘力地追究上海火災的背後黑影，有的簽名「我不怕你，雖然你比我大」，有的簽名「會一直盯着你」，還有的簽名「就算只有我一個人，也會追蹤到底」。相信這個世界有真相，或者相信這個世界有黑幕，是我們的現實，但是，調查的勇氣，追蹤的勇氣，尤其那種孤膽英雄式的簽名，我覺得，是和這幾年的諜戰劇有點關係的。

因此，我的願望是，經過這一輪諜戰劇的洗禮，英雄主人公可以戰勝黑道主人公，而我們的群眾演員，在扮演共產黨員時，既不用自慚形穢，也不會心裏沒譜。

《智者》不智

　　夏天回國後，飯桌上很多次聽到關於連續劇《智者無敵》的討論。我是諜戰迷，再加上我們這一代的情商和智商教育，和諜戰片關係重大，從《國慶十點鐘》《羊城暗哨》《永不消逝的電波》到《黑三角》《東港諜影》《保密局的槍聲》，成長年代中，最驚心動魄的國產電影，常是諜戰劇。

　　所以，朋友問，為甚麼這些年出產了那麼多諜戰劇，我會說，除了國際國內文化中的類諜戰結構，一個很重要的業內原因是，被諜戰劇哺育大的一代人如今正是文化戰綫上的中堅力量。基本上，從《暗算》到《潛伏》到《黎明之前》到《借槍》，諜戰劇一出手普遍水平就明顯高於其他劇種，甚至，宮廷劇，白領劇拍得比較好的那些，其中諜戰劇的橋段都功不可沒。

　　於是，花了整整三天時間，把《智者無敵》給看了。看完以後覺得自己真是老了。三年前看《潛伏》，同樣是三十集，一天一夜拿下的。這個，不是說《智者無敵》不好看，事實上，就劇情推進而言，《智》五分鐘一個小高

　　　　　　　　　　毛尖｜有一隻老虎在浴室

潮的節奏要比《潛伏》更緊張。但看完《智者》，覺得編輯還是有點浪費了這麼個好題材。

《智者》取材真實歷史人物，講的是從「佐爾格事件」中脫身的中村功(中西功)來到上海，一邊擔任日本駐中國特別行動處的主任，一邊以中共高級特工「杜鵑」的身份為延安工作。題材而言，本電視劇要處理的場景和人物都比《潛伏》等片要難，因為中村功的主要工作場所和工作關係都是日本人。這方面，《智者》以帝國軍魔加蛇蠍美人的方式進行了比較保險的類型化處理，而且日本鬼子也基本就是日本鬼子。可相比之下，新四軍方面的處理卻極為單薄，中村功這樣特殊級別的特工人員，即便不是直接由中共高層領導，也不會隨便出沒在級別偏低的中共特工嘴上，但中共上海方面的地下黨，為了去映襯敵人的狡猾和中村功的智慧，硬生生被處理成一窩雜燴，接二連三暴露出來的日方間諜更使得中共上海的地下工作又山寨又兒戲。

為了應題，「智者無敵」求智的效果並不好。而事實上，中西功永垂中共黨史和日共黨史，並不是他克敵制勝的那些大大小小花招，而是在強烈信仰支持下的無限勇氣和理論力量。據原中共中央統戰部副部長方知達回憶，中西功，早年就在日本理論界負有盛名，他任職上海期間，除了向延安及時提供大量重要情報，還著書立說。所以，

關於中西功故事，除了他接續了「二戰期間最重要的諜報員」佐爾格和尾崎秀實的工作，他在今天更受稱道的一則傳奇是，他在上海被捕後押到東京，秘密法庭上坦然承認出於信仰向中共提供過情報，而且在學理上分析了侵略戰爭的可悲前景。與此同時，和他同時被捕的戰友西里龍夫更以雄辯的教授口才，把審訊室當成了講堂。所以，中西功和西里龍夫，走進審訊室，真正的智者那樣侃侃而談，「現在，講一下世界共產主義運動」；「現在，講一下日本國目前的任務」；「現在，講一下我們為甚麼直接參加中國革命鬥爭的行列」……

幾十次的審訊，變成了幾十次的授課，中途就動搖了一些法西斯法官，常常，法庭慌慌張張宣佈：「今日閉庭。」最後，法庭哀歎：「彼等不怕犧牲，積極努力，用巧妙之手段，長期進行偵察活動，其於帝國聖業，國家安全，大東亞戰爭以及友邦勝負，危害之大，令人戰慄。」

令日本法西斯戰慄，令中國人民脫帽致敬，這個，就是中西功又實踐又理論的事業。可惜的是，《智者無敵》求「智」段位太低，幾乎都流於動作片層面，全片無力觸及中西功的理論智慧，所以，好看是好看，「智」卻無論如何不能算「智」。而諜戰劇的此類「智」向，也多少令人擔心中國諜戰劇的未來。

五顆星

　　《鋼的琴》是這個夏天口碑最好的電影，豆瓣給了8.3分，很多重要影評人都亮出了五星。一個朋友很激越地給我留言：留住中國電影，去看《鋼的琴》！

　　實事求是地說，《鋼的琴》沒有朋友形容的那麼好，但是，全國文藝青年鋪天蓋地的挺《鋼》聲，卻讓人感到，《鋼的琴》在今天有多麼重要，尤其是，《變形金剛3》一旦進場，再鋼的琴也沒有地方發聲。

　　為了不讓有錢的前妻帶走女兒，下崗工人陳桂林決心自己動手造一架鋼琴。為此，他召集了當年的工友——他們有的混日子，有的開小店，有的當屠夫，有的做工頭，有的報國無門——組織了一支造琴隊伍。

　　這樣的題材，當然是，悲喜交加。導演張猛做得最好的地方是不催淚，否則光是讓孩子隔空叫幾聲爸爸，也是個唐山大地震；再或者，秦海璐對王千源掏心挖肺地說幾句心裏話，也是個泰坦尼克，區別只是，一個沉的是船，一個沉的是廠。這個時候，導演的人生經歷幫大忙了。

　　張猛，鐵嶺人，出身演藝世家，中戲舞美畢業，給趙

本山的春晚當過編劇，在本山傳媒當過副總，所以，雖然張猛在採訪中到處說，《鋼的琴》不是二人轉，但正是東北大地的找樂精神讓這部電影沒有一點點淫傷，基本上，張藝謀陳凱歌馮小剛等億元俱樂部大腕酷愛的搖頭丸，張猛一顆不嗑。沒媽媽的女孩不可憐，沒老婆的男人不可憐，沒老公的女人不可憐，沒人幫的擦鞋婦不可憐，沒人管的老人不可憐，在一個以無產階級為主體，但無產階級不再當家的世界裏，張猛通過不斷橫移的鏡頭作了他的總結：沒有廠的工人才可憐。

　　這是電影最「鋼」的地方，窮不可憐，病不可憐，沒有組織才可憐。也因此，電影最激動人心或者說最抒情的一個段落就是，工友胖頭的女兒被人欺負懷孕了，臨時湊起來的生產小組一聽，二話不説抄起傢伙就集體出發了，當時氣勢和畫面比侯孝賢比賈樟柯都更充盈更快樂，但張猛的問題是，他鋪墊得開，卻收不住，這場G大調的戲草草收場。而且令人更為擔心的是，為了在出道之初就獲得風格確認，張猛的電影無論是音樂還是橋段，都顯得太滿太雜太符號。相比之下，他之前的《耳朵大有福》就更從容更質樸，同樣是引入人物，《耳朵》中的父親通過生活流自然而然進入，而《鋼》中的父親卻符號一樣出現符號一樣死去，這種急於表徵的寓意性人物是第五代出道時候

的胎記，張猛拋棄早年的散文筆觸，濃墨厚彩地進軍大敘事舞台，一方面，是責任感的彰顯，憑此他也天南地北收穫掌聲；但另一方面，我杞人憂天一下，這樣華麗麗的意識形態敘事，會不會讓張猛最後對「華麗」上了癮？最近三十年的電影史，我們有很多這樣走火入魔的個案。

　　所以，從電影院出來，內心真的有些糾結。如果這是一個風生雲起的八十年代，《鋼的琴》會讓我把所有的拇指豎起，因為那個年代，我們有很多空間可以追求中國敘事的現代化，而張猛，他也會有足夠的時間去成熟他的風格。但現在的形勢，就像《鋼的琴》結尾，即便王千源造出鋼琴，女兒也終究留不住。換句話說，對於中國電影來說，華麗敘事對抗華麗敘事不是出路，相反，回到《耳朵大有福》的樸素散文流，對於已經登上國際舞台的張猛，可能是留住女兒的曙光。

　　而最後，我們還是要給《鋼的琴》五顆星。一顆給工人階級，一顆給東北人民，一顆給廢棄廠房，一顆給男女主演，最後一顆，給勇猛的導演。

誰需要《原油》

　　有很長一段時間，我們見面就談《鐵西區》。搞得沒聽說過王兵或者沒看過《鐵西區》的，道德水平偏低似的。所以，到哈佛聽說電影檔案館化了要舉辦王兵電影展，就想着要追蹤一下他的最新成果。

　　費正清中心一連三天放映的《原油》(Crude Oil)比《鐵西區》還長，共十四個小時。我去了三天，三天只有九個觀眾，還包括我自己，包括路上遇到被我「忽悠」進觀影室的兩個朋友。坦白說，《原油》讓我對《鐵西區》也發生了懷疑，甚至，讓我對這些年的中國紀錄片運動突然失去了判斷力。

　　三次看片時間加起來，《原油》我大概看了八分之一，本來沒有資格說三道四，不過有一次，我從兩眼一抹黑的放映廳出來，在科學中心吃完中餐，回去一看，場景基本沒動，還就是黑魆魆的油井，黑魆魆的工人，過了一會，是月亮，藍黑色的月亮，我和另一個觀眾跑到外面說了好一會話，回去以後還是月亮，動都沒動。

　　這是2010年的中國紀錄片，沒有觀眾，但是導演聲譽

　　　　　　　　　　毛尖｜有一隻老虎在浴室

日隆，王兵的《和鳳鳴》和《鐵西區》一樣，拿下了日本山形紀錄片大獎。《和鳳鳴》和《原油》一樣，也就是用固定機位拍攝對象，三個小時，沒甚麼剪輯，當然，如果說是要控訴反右那段歷史，《和鳳鳴》做得不錯，老太太講得很文學，尤其細節而言，對觀眾是有煽動力的。不過，我的一個問題是，此類受海外資本(而且聽說資本方是很有政治色彩的)資助的紀錄片，他們當年的「獨立電影」胎記何在？

也許是身在海外，對政治更為敏感的緣故吧，我覺得以王兵為代表的中國紀錄片運動，走到一個非常尷尬的位置上了。比如說吧，費正清中心拿出奢侈的三天場地來不間斷的放映《原油》，雙方都知道，這樣的紀錄片放映，不是為電影藝術計，所以，一開始，放映本身就很政治性。哦，我不想在這裏討論王兵電影的藝術性，如果《鐵西區》的「長度」有誠意，那麼《原油》的「長度」就誠意欠奉，而且，這個沒有誠意，很顯然包括作者預見了這類紀錄片的「觀眾」，或者更準確地說，「賣家」所在。

影史裏，以「長度」見長的紀錄片也有大半個世紀的歷史，相比之下，《原油》的先鋒和探索都不值一提，那麼，十四個小時的長度又是為了誰？原油工人不會看，老百姓不會看，普通觀眾不會看，專業觀眾也看不下來，一

言以蔽之，人民不需要《原油》，但是，哈佛大學喜歡《原油》，國際紀錄片節親睞《原油》，而且我相信，《原油》之後，王兵不會缺乏投資人。

十四個小時，作為一種從冷靜很快走向冷酷的長度，其實預示了，轟轟烈烈的中國紀錄片運動，最後只能以資本的方式成為政治的風箏，而我這麼說，依然對王兵當年的努力心懷敬意，當然，也希望國家電影局的領導到費正清中心來看看，作為一個中國觀眾，看《原油》是多麼艱辛的忍受。這不是所謂的家醜，美國紀錄片導演也一直在曝光美國問題，而是，在《原油》這樣的紀錄片裏，工人，這個在社會主義時代最光彩的名詞，在現實裏被剝奪了尊嚴，在影像裏又被剝奪了一次，而他們，是我們的同胞。

不過同時，我也在想，這復仇般的十四個小時，除去電影政治家的鼓勵，可能也隱喻了很多紀錄片導演早年的黑暗心路，而國家電影局，其實有足夠能力為《原油》這樣的電影和作者輸入一些希望。

我勒個去，給力！

　　如果你不懂這標題甚麼意思，那你至少有半年沒加入公眾生活，或者說，你眼下的生活不太給力。

　　不過，「我勒個去」到底甚麼意思，我也說不上來，就像「媽的」到底是罵人還是贊人，全看用的人。說得氣勢磅礴的話，「我勒個去」是「給力」的意思，說得垂頭喪氣，「我勒個去」就是「不給力」。

　　這些新詞都是我的學生教我的，很多和影像有關，學生傳我看了一點《平田的世界》，也就是「我勒個去」的源頭，我得說，草根的語感真給力。搞笑的動漫，本來很難在地化，但是智商不高的平田說着「我勒個去」，馬上成了我們世界裏的人。當然，狗血的中文配音有低俗的嫌疑，「這貨」「那貨」的成為學生口頭禪，也遭遇語言清潔工的反對，不過，影像傳譯上，我倒是傾向於認為，把譯製片弄得平民化一點，是一個好方向。

　　從我小時候開始，因為譯製片都是由我們的聲優配音，造成外國電影中的歹徒奸人，常常也說一口比我們好的普通話，就更別提羅切斯特和簡愛這些人的聲音，基本

就是我們在談戀愛時才會啟用的調調，所以，很大程度上造成了譯製片比我們自己的電影更高尚更精緻更優美的假像。這真的是假像，到了美國以後，這個印象更強烈了。美國人從吃到說，一言以蔽之，就是粗。事實上，活到今天，我就沒碰到過一個十九世紀美國人，當然，也可能是因為我交往有限，不過哈佛大學弄出來的宮廷菜，感覺也是沒法進紫禁城的。

　　所以，通過新一代的譯製手段，把海外影像弄得有葷有素，說到底，還真是雙贏。這個，也是最近紅遍網絡的「11度青春電影行動」被到處歡呼「給力」的原因所在。

　　「11度青春電影」是由廣告商贊助的，利用優酷平台播出的十部年輕導演的短片作品。除了最近出來的壓軸戲《老男孩》片長一節課，這些青春電影大多在十五分鐘左右，由此，迅速傳遍網絡。事實上，這種製作形式令人看到了中國電影的一點可能性。長期來，年輕導演的作品就是進倉庫的命運，但是尹麗川的《哎》，肖央的《老男孩》這些既短平快，又精氣神的小製作，使得被張藝謀陳凱歌等人看守的電影院大門顯示出既腐敗又腐朽的氣息。嘿嘿，借着網絡世界永不落幕的小熒幕，草根詩人將顛覆元老院。

　　「11度青春電影」雖然在製作的各個層面都難以匹敵

大電影的配備，但是，這些青春電影的主人公直接就是口吐「我勒個去」的小青年，是街頭巷尾的自己人，情節和故事就算有油滑或者賣乖之嫌，但是絕不玩山楂樹，也絕不自我陶醉，在這個意義上，我甚至認為，這次的青春電影行動既是送別第五代，也是告別第六代。

　　長遠地說，這樣的短片製作也很危險，就像讓外國人口吐「我勒個去」，也可能是熒幕大污染的開始，但是，我總相信，有「青春」作擔保，這結果不會太壞，至少好過現在。到那時，我們去電影院為「11度」的收官長篇鼓掌，我們可以在台下亂叫：我勒個去！給力！給力！

又相信了

　　早起微博，記住三條。一是略薩 (Mario Vargas Llosa) 到中國，出版和媒體鬧了不開心，因為有些採訪到了，有些沒採訪上。二是《百年孤獨》前二十回有高人改了章回體，比如第一回叫「吉普賽神人示異寶，馬孔多新村顯生機」，第二回是「由愛生怖長子出走，從父煉金次男入迷」。第三條，男小三婚禮搶走新郎，很多跟帖歡呼說：我又相信愛情了。

　　又相信了！當然還是不相信，就像最近上海國際電影節竟然出現通宵排隊，那不是電影迎來春天，它是真人動漫《明日之丈》的場子，一個山下智久比電影節的全部片單還吸引眼球。所以，電影發展到今天，完全4D了，電影院裏2D，電影院外2D，更兼中國詩學崇尚功夫在詩外，所以銀幕外的這個2D還更要緊些，比如《白蛇傳說》宣傳會要給記者發 iPad。所謂弱智兒童歡樂多，低級電影票房好，大抵是這個原理。

　　同理呢，略薩在媒體造成的緊張絕對不會讓他的書賣得緊張，而《百年孤獨》變成章回體也不過是高手技癢，

類似「一枝紅杏出牆來」成為千古絕配。文學大師和大師之作，還能進入媒體，說到底，是媒體賞飯，嘿嘿，對於這個時代，就算唐僧親自化緣到《白蛇傳說》門口，他手上沒有媒體，也絕對領不到一個 iPad。

沒有 iPad，西天還是要去。滿紙荒唐言裏，我們靠誰指引？上海國際電影節，雖然口碑一直不是特別好，但這些年的努力還是有目共睹，那麼多電影，早報說這個好看，晚報說那個值得，到底誰更靠譜些？

感謝民間影評人，我們終於有了草根的權威。本次國際電影節，在妖靈妖和木衛二等著名民間影評人的努力下，他們以民間行動的方式給歷年不受重視的競賽單元片子打分，比如，木衛二等十六人一起觀看了賈樟柯監製韓杰導演的《Hello! 樹先生》影片，然後集體打出6.8分，並且公佈在網絡上。這個6.8分雖然只是個分數，但是，它比媒體大寫特寫的主演自稱「我的表演超乎想像」，真實多多。此外，這批草根權威憑着網絡，在豆瓣發起的上海電影節同城討論帖，也非常有效地為無數影迷在4D世界裏作出了最接近真理的指引。

很多年前，《大眾電影》指導我們看片，後來是《文匯電影》，後來是《看電影》《新電影》，這些年，是這些民間影評人。常常，在影城大大小小的放映廳裏，看到

從南京趕來的著名影評人衛西諦，我就會覺得自己的選擇是對的。而基本上，在出門去看一部電影之前，我也習慣了先上網搜一下這些民間影評人是否發過帖，看看圖賓根木匠説了甚麼，看看大旗虎皮説了甚麼，對他們的打分，我們重新可以啟用「相信」這個詞。

當然，在一個影評人根本不受重視的年代，這樣的民間行動依然包含着自娛自樂的意思。我現在還記得有一次一個製片給我打電話，讓我為某電視劇寫點甚麼，我説，我不喜歡你那連續劇。製片沒有一丁點不高興，熱情鼓勵：「那你就罵，咱不怕罵。」放下電話，我都沒力氣罵TMD，皇天后土，影評人連專業哭喪還不如啊。

不過，上海國際電影節的民間打分行動，讓我看到，也許，憑着浩浩蕩蕩的哭喪隊伍，民間影評人會讓大腕俱樂部看到，我們豎起的中指，代表了人民的願望。

我們一樣了

　　二十八年前，馬爾克斯 (Gabriel Márquez) 獲得諾貝爾獎。二十八年後，略薩在清晨接到電話，祝賀你，你得了2010年諾貝爾文學獎。不久，馬爾克斯發微博致意略薩：現在我們一樣了。

　　呵呵，不知道馬爾克斯是真這麼想，還是開玩笑，「我們一樣了」。馬爾克斯和略薩，諾貝爾之前和之後，不一樣嗎？

　　不一樣的是廣告。諾貝爾之前，略薩是客座普林斯頓的一個 novelist，之後呢，Google 顯示：Princeton distinguished visitor。我在網上看到，普林斯頓的學生說，修他課的，也就二十來個學生，而且，不少人還是為了混學分去的。而略薩在普林斯頓大學發表的諾貝爾獲獎演說，到底有多少人去聽了呢？

　　普林斯頓的亞當先生告訴我，大概二三百人吧，然後，我看到報導，說幾百人聆聽了略薩的演講。然後，*The Daily Princetonian* 說，六百多人濟濟一堂聽了演講，有意思的是編輯還特別說明，這個資料是最新的。

二百人也好，六百人也好，郭敬明的粉絲看到，樂壞了。啊哦，略薩的演說不過再次陳述了事實：文化的枯萎，就算我們不願承認，也已經是事實。所以，當年激進的略薩現在有了保守的傾向，幾年前，他出版了 *The Temptation of the Impossible*，專門討論雨果的《悲慘世界》，書中的觀點大概可以用來背書略薩這些年受到爭議的政治轉向。

　　略薩認為，雨果的《悲慘世界》有雙重目標，一是通過小說創造一個更美好的世界，二是藉此改造生活世界。前者是可能的，後者毫無可能，但正是後者的不可能性向雨果發出了召喚，他用雷霆般的語言，長河樣的句子，席捲讀者，在讀者沒有力氣進行反芻前，讓他們一窺烏托邦世界，而就是這一瞥，讓讀者不僅領略至高無上的文學之美，也讓他們下定決心要做個有道德的人。略薩認為，這就是雨果作品的宗教效果，《悲慘世界》不僅作用于現世，還令人一窺來世，通過想像靈魂不朽和上帝匯合。

　　當然，就像書名所顯示的，通過小說改造人心和世界皆是 mission impossible。但是，略薩認為，雨果的努力，依然應該是所有作家的理想。

　　當年立志政壇的略薩最後回到人道主義，從馬克思到雨果，從總統候選人到諾貝爾文學獎獲得者，國內外有很

多聲音歡呼：幸虧略薩沒有當上秘魯總統。不過，我在圖書館裏看略薩，還是覺得，諾貝爾獎又有甚麼意思呢？哈佛書庫裏的略薩還在那裏，《城市與狗》在那裏，《綠房子》在那裏，諾貝爾獎沒有叫人更關心《世界末日之戰》。有一個關於略薩的網站倒是紅火了，這個網站既不介紹略薩生平，也不介紹略薩作品，也絕口不提略薩的政治生涯，這個網站為你提供略薩的所有八卦，他和馬爾克斯的恩怨，他的女人，還有他四十六個生日。而在bbs上，還有人關於諾貝爾獎金到底折合多少美金吵了起來，金融危機，更有人建議略薩把這筆錢馬上兌換成人民幣。

這就是七十四歲的略薩面對的世界，壯志未酬怎麼辦，記者採訪略薩，問，諾貝爾以後？略薩一笑：我會活下來。呵呵，對於進入過最高級政治生活的略薩，諾貝爾不是甚麼特別 high 的東西吧。滿頭銀髮的略薩，一定打心眼裏覺得，最美好的時代早就結束，所以，不管是在普林斯頓講授拉丁小説，還是在書齋研究雨果，都已經無所謂政治轉向，從他表明，「我只是作家了」開始，他就告別了他生命中最激動人心的三十年。

至於他和馬爾克斯，早就一樣了。

王蒙用英文演講

第二屆中美作家論壇在哈佛開，王蒙領銜了中國作家代表團來，哈佛大腕宇文所安講完，王蒙站起來演講。

王蒙清清嗓子，說，good morning。王蒙用英文演講。大家多少都吃了一驚，一是沒想到王蒙英文這麼好，二是沒想到前文化部長不用母語。

用英文也好，證明我們中國人能力強，不過，就像翻譯家黃有義說的，書本掉到地上，中文是清脆的一聲「啪」，英文是沉悶的一記"thud"，所以，當王蒙用英文講起他十四歲的少共經驗，下面很多笑聲，好像是，本來是楊白勞的戲，讓卓別林給演了。

這是親愛的王蒙先生要取得的現場效果嗎？反正，王蒙氣場很足，笑聲陣陣，提問頻頻，可是我，拿着《王蒙代表作》坐在台下，總覺得「組織部的年輕人」終於成了他筆下的「劉世吾」。少年時候讀王蒙，年輕人林震不苟且不講和的姿態，激勵我們走進過校長辦公室，激勵我們用全部身心守護小小理想，甚至，當我們被生活打敗，感覺自己再也爬不起來的時候，打開《組織部來了個年輕

　　　　　　　毛尖｜有一隻老虎在浴室

人》，我們就像電腦遊戲裏的小人，又多了一條命。可是，哈佛講堂裏的王蒙，全球通吃的氣度，英文逗得全場笑，說着「世界是我們的，也是你們的，但歸根到底是他們的」，我感到了巨大的無聊。

熠熠生輝的理想主義時代，在他們手上建立，也在他們手中枯萎了。聽眾問，王蒙先生，怎麼看韓寒？王蒙用了老舍的話來回答：有牙的時候沒有花生米，有花生米的時候沒牙了。呵呵，話是高明，韓寒，包括前韓寒和後韓寒一代的寫作者，都應該是積累花生米的時刻，但是，積累花生米也是需要時代氣候的，如果王蒙還在用牙齒和這個世界作戰，輪得到韓寒拍鞍上馬？所以，怎麼看韓寒其實是個偽問題，真問題是，王蒙先生，你怎麼看自己？

但是王蒙避開和自己短兵相接，聽眾問，王蒙老師，你怎麼定義主流？王蒙虛晃一招，興致勃勃推薦了同行的八〇後美女作家。相比之下，八〇美女作家倒是很淡定，只在座位上微微笑。

所以，如果要說沉淪，沉淪已經不是我們這一代的事。電影《四百擊》中，翹課的安東走在街頭，突然看到媽媽在街頭和一個陌生男人約會，他被定住了。安東的命運後來急轉直下，最後進了少教所，不過，每一個看過電影的觀眾，都明白，安東的命運，說出的其實是上一代的潰敗。

十九歲的王蒙，寫下《青春萬歲》，序詩大江南北流傳，是中國很多代年輕人的青春聖經：

> 我們有時間，有力量，有燃燒的信念
> 我們渴望生活，渴望在天上飛……
> 從來都興高采烈，從來不淡漠，
> 眼淚、歡笑、深思，全是第一次，
> 所有的日子都去吧，都去吧，
> 在生活中我快樂的向前，
> 多沉重的擔子，我不會發軟，
> 多嚴峻的戰鬥，我不會丟臉
> ……

　　不知道，過了半個多世紀，王蒙先生是不是也會偶爾燈下翻看舊作，我總想，他看的時候，還是會動感情，這就像，我們坐在台下，因為王蒙用英文演講有些黯然，但是，他依然是會場中最鎮得住人的那個。而我們，有勇氣像林震那樣說話，此中的信念，也完全來自《組織部來了個年輕人》。

垃圾郵件

　　我從來不抱怨垃圾郵件。電郵用了十三年，我得說，我收到過的最動情、最開心、最激動人心、最有想像力的信，基本上都來自垃圾郵件。

　　每天早上打開電腦，先看到一封「祝賀信」，我就知道，不是我在南非贏了一輛法拉利，就是南美有個富商非要把遺產留給我。可是，嗨，生活推陳出新，這次不是我中獎，是有人看上我，要和我交朋友，而且，對方身價過億，如果我把自己的照片傳給他，還有可能被他看上，嘖嘖，誰說女人只有兩次機會，有了垃圾郵件，我們天天有機會！

　　所以，聊起垃圾郵件，女性朋友普遍比男人更激動，美女作家小黃更是激昂宣佈，這年頭，還有甚麼比垃圾郵件更男人的！她看到過一個郵件，標題是：「只有勇於承擔責任，才能承擔更多重任！」當然，這個郵件的要義是：代開發票。

　　代開發票這種事情雖然只能在垃圾郵件裏流通，不過，卻是中國社會小視窗。哈佛朋友薩賓娜一直想做當代

中國現狀研究，但沒有很多經費不斷跑到中國去，後來我就建議她，不用出門也能做中國社會調查，就是收看各類垃圾郵件。薩賓娜現在已經是垃圾郵件的愛好者，論文不想寫了，想寫篇小說，《垃圾，或者，郵件》。事情有點偏離了初衷，不過，薩賓娜很興奮，一邊猛喝甜酒，一邊想像生活，垃圾郵件的作者，馬克思一樣，坐在空曠的圖書館裏，給中國網民發資訊：親愛的朋友，如果你關心世界未來，如果你有志民族大業……那麼，把你郵箱裏的所有朋友都提供給我們，我們相信，團結就是力量。

薩賓娜說，她第一個就會把我的資訊提供給垃圾作者，這樣第二天，我的郵箱裏就會有各種顏色的郵件，賣偉哥 (你想當男人嗎)，賣武器 (你是男人嗎)，推銷隆胸藥 (讓男人無法掌握你)，推銷處女膜 (讓男人無法不娶你)，當然，最牛的是，讓姚明收到增高藥廣告，讓奧巴馬收到增白霜廣告，讓比爾蓋茨收到盜版秘笈，讓金庸收到《金庸新著》。

不過，有一天，我收到的一封垃圾郵件真正打動了薩賓娜。郵主淒婉地描述了自己的身世，而且談到了當地的礦難，我們因為剛剛在互聯網上看了王家嶺礦難，很快就入了戲。重要的是，郵主還附了照片，照片上他有六個弟弟妹妹，大冬天的，都沒鞋穿。我把這個郵件轉給薩賓

娜，薩賓娜說她當時就給郵主提供的賬號匯了錢。

　　然後她問我，我上當了嗎？我堅定告訴她，你沒有。在這個世界上，馬有馬道，牛有牛路，垃圾郵件也該有垃圾郵件的生路。互聯網上的這些個寄生者，不要國家一分錢，不要國家一寸地，自己解決了就業不說，還一定程度豐富了人民的業餘生活，雖然說他們不能解決真正的難言之隱，更不可能兌現許諾的人間繁華，畢竟給很多人帶去過短暫的希望和快樂，而且，我相信，互聯網上的那些偉哥偉姐，絕不致命，跟醫院買進賣出的很多藥也差不多一個效果。甚至，就像很多創業故事的開頭，垃圾郵主中間，也將誕生出一些真正的草根英雄。

　　當然，垃圾郵件有道德墮落之嫌，包括對全體網民的情感透支，比如薩賓娜，等她第二次看到六個弟妹的照片時，她就不能動感情了。可是，說到底，如果沒有到處的礦難，沒有發票經濟，沒有大波波美學，垃圾郵件又何處寄生？

垃圾郵件

一個艱難的決定

　　女子監獄暴動，獄長控制不住，急火攻心説了句：再不老實，今晚的黃瓜就切成絲！

　　監獄長要是早上起來上過網，她就會這樣説：你們將逼着我作出一個艱難的決定，今晚黃瓜切絲。

　　「作出一個艱難的決定」一夜之間成了流行語，替代「我爸是李剛」成為無數網民的簽名，順便在老百姓那兒普及了商業關係圖。嘿嘿，如果你沒有被「艱難的決定」過，那你決不是一綫品牌。「肯德基作出了一個艱難的決定，一旦發現顧客胃裏有麥當勞，肯德基產品就會自動釋放蘇丹紅。」這個句式天南地北被廣泛使用，連不知道騰訊和360掐架的人都在使用這個「決定」，連奧巴馬也在使用。

　　電視講話裏，奧巴馬説我們「作出一個決定」，雖然沒用「艱難」，可你能清清楚楚從他臉上看到「艱難」這個詞。中期選舉失敗，奧巴馬未來的道路怎麼走？英國《金融時報》專欄文章輕鬆宣稱：「奧巴馬或許只是一段插曲。」

是敵是友，這種時候最見分曉。你「艱難」我「輕鬆」，本來就是這個世界的遊戲倫理。不過也有看不懂的時候，比如齊澤克最近在《倫敦書評》上的文章《可否給我兒子找一份工作？》。

　　齊澤克 (Slavoj Žižek) 在中國很紅，明星學者中的明星學者，像我們這種沒有學術關係的，一般擠不進聽他講座的正式位置。再加上，他在各行各業都有一些左右不拘的粉絲，搞得齊大師每次到中國，紙媒網媒都是這個獅子王。所以，一般學生心中，都當他是中國人民的好朋友。可是，這個「好朋友」(這個「好朋友」，倒是可以用小瀋陽的調調說)，在評論 Richard McGregor 的新著《黨》(*The Party: The Secret World of China's Communist Rulers*)時，基本是唯恐中國不亂的調調，文章最後，他更是充滿信心地預測，中國的危機一觸即發。

　　齊澤克是左派大師，對中國的很多分析與批評都相當入骨入理，然而，一篇文章就可以甄別出，他的中國感情其實是偽劣的，所以，有時候我會覺得，我們奉為上賓的這些海外大師，到中國來前呼後擁，住最好的六星級酒店，吸引我們最好的學者和學生，顛倒我們最好的媒體，但到頭來，他們的心就像假胸一樣，摸上去又硬又冷。

　　齊澤克一直很喜歡黃色笑話，他到上海演講，也一直

黃色笑話掀高潮，搞得翻譯一直臉紅紅，所以，這裏，我也送一個黃色笑話給齊澤克先生——

一個流氓在火車上看到一個修女，很想得手。不過想着對方身份，不敢冒進。沒想到，列車長看出了流氓的心思，他就出主意說，你走到修女背後，說自己是上帝，然後讓她別回頭，等會火車馬上進隧道，一定事成。

流氓依計行事，果然得逞。火車出隧道，流氓太興奮，摘下面具說，哈，我不是上帝，我是流氓。修女回過頭，也摘下面具，大叫，哈，我不是修女，我是列車長。

誰是流氓，誰是修女，誰是上帝，誰是列車長，齊澤克先生用他的大他者，小對形理論，可以解讀出很多東西，不過我想知道的是，齊大師自己是哪一個。

歸去來兮侯德健

八十年代，唱過多少次《龍的傳人》，誰也沒法統計，不過，侯德健毫無疑問是我們青春歲月裏的一個重要名字。尤其在那些玩音樂的同學看來，他比羅大佑比崔健更牛逼更神聖，那些年，我們在音樂系同學的地下室裏，看他們用所謂的「侯德健編曲法」創作自己的校園歌曲，覺得自己讀的專業整個就是人生錯誤。雖然，二十年過去，當年玉樹臨風的校園歌手有的禿了頭髮有的肥了肚子，令人很是神傷，但畢竟，在最需要被崇拜的年紀，他們憑着神兜兜的「編曲法」跨界娶走了科學工作者的心上人兒。

「侯德健編曲法」到底是甚麼東西，今天已經不再重要，重要的是，時隔經年，紅塵輾轉，他在鳥巢重新唱響《龍的傳人》，讓很多年輕人突然意識到，哎約，《龍的傳人》不是王力宏的原唱。不過呢，誰是原唱也一點都不重要，在鳥巢現場的朋友說，侯德健登上舞台的時候，她眼淚就下來了，二十二年啊，十個手指掰兩遍還不夠！

二十二年，侯德健身上的政治意味完全被懷舊內容代

替，他站在舞台上，幾乎就是他自己的歌詞：「想過去年輕神氣的排長，不正是今天你自己老張。」二十二年，我們在他身上託付的夢想是他自己的歌詞，結局也是他的歌詞：歸去來兮/田園將蕪/是多少年來的徘徊/啊究竟蒼白了多少年。不過，走過為了理想而理想的年代，看到侯德健泣不成聲，每個人的眼淚其實都是為自己而流。

哦，不用左看右看了，現在，輪到我們成為老張。裝嫩倒是不難，自己給自己減去十歲，也容易，可飯店裏坐下，舉起菜單，手伸得筆直，小姑娘一看，嘿，眼睛老花，大叔奔五了？這故事是聽馬原老師說的，不知道是不是源於生活。不過這個，也是很久以前的事了。

所以，說侯德健出來，是一個積極的信號，那是扯淡。信號啥呢？侯德健出來，響響亮亮告訴我們，老侯的時代徹底終結，或者說，六、七十年代生的同志們，可以開始思考自己的墓誌銘了。滾石三十年，光榮都已經是昨天，滾石快滾不動，德健也難再健。這中間咻溜過去的二十二年，侯德健搞搞算命，讀讀易經，嘿唉！昨天的風吹不動今天的樹；嘿唉！今天的樹曬不到明天的陽光。

光陰拼命向前，青春難轉回頭，侯德健其實就是一個了不起的音樂先驅，他當年的政治理想如果不是空洞的東西，今天他就不會懷着一些雜亂無章的計劃歸去來兮。

所以，鳥巢再唱《龍的傳人》，地地道道是一曲自我挽歌，個中意味，也許和《茶館》最後撒出的紙錢可以互相推敲。

滾石三十年鳥巢演唱會結束的時候，觀眾飆出的眼淚沒有主辦方預想的噸位驚人，這個，我覺得也是對的。因為在任何意義上，侯德健今天站在舞台上，只能代表一個時代的背影。而我會說，我們那些禿了頭髮肥了肚子的校園歌手，其實比侯德健更動人，這是因為，平民歌手在和生活的短兵相接中，真真實實地在當年虛幻的理想主義中填入了肉身，個中情形，也像侯德健唱的，「誰也贏不了，和時間的比賽；誰也輸不掉，曾經付出過的愛。」

三十二國演義

《三國演義》看得不爽，不要緊，《三十二國演義》即將開場。

遙遠的南非，炸彈子彈，刀光劍影，各路諸侯動身了。四年一次，這是世界上最豪華的演員陣容，當之無愧的巔峰影像。

要功夫有功夫。要眼淚有眼淚。要豪門有豪門。要平民有平民。要偶像有偶像。要青春有青春。要歷史有歷史。要革命有革命。要政治有政治。要喜劇有喜劇。要悲劇有悲劇。而最最重要的是，這是清一色的男人戲，其中的俠骨柔腸和黯然銷魂處，足以成為高希希們的教材。

讓學院派承認了吧，影像歷史再不能無視世界杯創造的語法。某種意義上說，最激動人心的美劇，比如實時劇《24》，不管編導是否有意識，就是對世界杯賽程和賽事的模擬：四十五分鐘一個段落，兩個段落淘汰一批人，傑克鮑爾在二十四集中所要經受的考驗差不多是一支冠軍球隊的任務，七場戰役，第一仗最激情，最後一仗最鬱悶。

再過幾天，陪伴了我們八年的《24》主人公傑克鮑爾可能就要永別熒幕，作為「日落之後」的影迷，我們不用跟着富士康員工跳樓，可以説，那是因為世界杯在繼續。

　　世界杯在繼續。偉大的馬納當拿回來了，而且，他不是一個人回來，他帶領着猶如千軍萬馬般的23個阿根廷男人回來。每天的足球新聞裏，都有馬納當拿，他和里克爾梅。他要裸奔。他要這個要那個。還有，他要一個馬納當拿標準的馬桶。關於這個馬桶，我看了國內的不少報導，語氣上頗有譴責，或者調侃「馬納當拿的屁股」，或者諷刺「球王的宮廷作風」，不過，幾乎所有的報導都津津樂道「馬納當拿座便器」的三項指標，看上去倒既是馬桶廣告，又是對老馬的衷心嘆服。

　　其實，中國報導上的這種假摔，正可以看出中國足球的無能。媽的，他是馬納當拿啊，搞享受怎麼了！搞腐敗怎麼了！茫茫乾坤，紗紗人間，誰有能力只憑一己之力締造一支頂級球隊？可我們中國足球呢，把享受和腐敗學了個到家，創造過真正的奇跡嗎？不怪網民説，中國足球不能掌握自己的命運，但是能改變別人的命運。所以，世界杯是最能平衡我們民族主義傾向的比賽，中國足球沒能進世界杯，我很高興。這就像，馬納當拿提任何要求，我都覺得，很應該。

愛馬納當拿，愛美斯，愛阿根廷。我問了周圍幾個學者球迷，華東師大的明星教授羅崗一直是英格蘭的堅定球迷，不過因了馬納當拿，他也願意英格蘭和阿根廷決戰，甚至，老馬克了卡佩羅，他也認了。問到同濟大學的院長教授郭春林，他也願意阿根廷和英格蘭一起走到最後，然後阿根廷勝出。

為了馬納當拿，盼望美斯創造奇跡。而且，以我的小人之心，我也希望英格蘭拿亞軍，這樣，坐在助教席上的貝克漢姆 (碧咸)，或許還能從悲傷中生出點希望：哦，如果不是我有傷！

小貝缺席南非世界杯最令人遺憾。不是我吹牛，我對小貝的感情變化也和卡佩羅有點相似，開始也覺得他是娛樂圈加分出來的球星，後來發現他是真正英格蘭作風的巨星，不僅男人，而且具有無產階級男人的球風。

說到無產階級，我祝願朝鮮能成為黑馬。朝鮮要出綫小組不可能，但是朝鮮的足球力量將會是中國足球的最好教材，嘿嘿，沒有馬納當拿，社會主義國家的球隊可以走多遠！

理論上，這是一屆最開朗的世界杯，八個小組裏，應該出綫的明星球隊好像都會出綫，東道主南非也不像以前的韓國那樣，給分到一個「幸運小組」，所以，不出意外

的話，上華山論劍的都將是當世高手。不過，原諒我功夫片看多了，原諒我對自己沒信心，在所有的種子球隊中，我最擔心的還是阿根廷，尤其，阿根廷還和韓國在一個小組裏，尤其，阿根廷眼下這麼高調。所以，誰要是問我世界杯最可能奪冠的球隊是甚麼，我一定不說出阿根廷的名字。

嘘，讓我們隱秘地為老馬加油。讓我們等待老馬在布宜諾斯艾利斯裸奔。到那時，我們為老馬的肚腩尖叫。

牛肉麵，雞肉飯

六點半的飛機，七點鐘還沒發晚餐的跡象，不少乘客開始咯吱咯吱弄小桌板。情形有些像大學時候，老教授「關關雎鳩」講得興起，忘了我們年輕的胃正在承受第四節課的煎熬，男生就此起彼伏地把勺啊碗啊故意掉到地上，老先生還不接靈子，就會有勇敢的兄弟在教室後面唱「憂心烈烈，載飢載渴」。

載飢載渴，好不容易，餐車來了。美麗的空姐一路問，「牛肉麵？雞肉飯？」問到我們後艙位置時，前排乘客都快吃完了，坐我邊上的北京大媽就有些火燒火燎。終於，空姐走到面前。

空姐：牛肉麵？雞肉飯？

大媽：雞肉麵。

空姐：牛肉麵。雞肉飯。

大媽：那牛肉飯。

空姐：只有牛肉麵和雞肉飯。

大媽：那，那，那。

大家都笑。空姐也笑。最後大媽拿了一份牛肉麵，一

份雞肉飯。她兩盒一起吃，吃吃牛肉，吃吃飯；吃吃雞肉，吃吃面。沒要到魚丸粗麵的麥兜看到，會說：耶！原來一切皆有可能。

有可能，都有可能。大陸最牛逼的文學教授陳子善老師在接受記者關於世界杯的採訪時，就說：朝鮮有可能拿冠軍，南非也不是沒機會。

記者：您沒有目標球隊嗎？

子善老師：誰拿冠軍我都喜歡。

記者：那您最喜歡哪個球員？

子善老師：姚明。

記者：陳老師，我們在談足球。

子善老師：哦，對。那小貝。

記者：小貝今年不上場。

子善老師：那我都喜歡。

記者：我們換個話題，那陳老師會看世界杯嗎？

子善老師：看，我看進球集錦。

記者：陳老師喜歡高潮。

子善老師：對對對，最好一場進五十隻球。

記者後來感慨，上有天下有地，我們缺的不是生活，而是想像力。所以，這些年，雖然，我們常常疑心不斷出土的張愛玲小說，周作人佚文是陳老師自己幹的，但是，

在那些灰塵似鐵的書架前走過，我們有過一點想像嗎，
「也許，裏面還有一個魯迅？」

　　所以，讓我們向子善老師學習，用想像力來接力我們
的世界杯：最後，阿根廷和英格蘭決戰金杯，音樂響起，
球員沒有如常出場，在殺死人的沉默後，終於，馬納當拿
以球員身份帶着美斯出場，那邊，小貝也代表英格蘭出場
了，全場歡呼。比賽最後以老馬的一個手球結束。然後，
全場騷動，南非警察光火了，警棍與警犬齊飛，口哨共警
哨一色，足協最後作出決定，阿根廷迎戰夢之隊！

　　夢之隊裏，我們可以把歷年的足球先生放進去，可以
把所有的朗拿度放進去，可以把女足放進去，可以把姚明
放進去，如果子善老師願意。

怎麼也叫夏普

上了年紀，一天三場，逐漸不舉。第二場和第三場還間隔兩個半小時，一邊罵罵中國足球，媽的，要是美斯是我們的人，國際足聯能讓我們熬到凌晨嗎？一邊四處搜尋世界杯毒品。

飯桌上，著名美女張敏儀打趣我，世界杯，還看董橋嗎？我一聲歎息，說，這次不能怪董橋了。八年前的世界杯看得我眼淚亂飛，當時還怒枕邊書《從前》，寫過《世界杯，別看董橋》。文章雖然沒道理，不過我還是迷了信，本屆世界杯一開場，我就把《今朝風日好》《絕色》《青玉案》，還有最近的《記得》全部藏到書房裏，天靈靈地靈靈，過往魂靈莫出行。

可世界杯還是讓人靈魂出竅了。法國，英國，義大利，西班牙，德國一個個被中國隊靈魂附體，七零八落倒在墨西哥阿爾及利亞巴拉圭塞爾維亞腳下。歐洲豪門倒下，亞非拉形勢看好，作為足球弱國，理論上，我們應該高興，可是，我笑不出來。這就像，鞏俐和庫薩克飆戲，庫薩克一點腔調沒有，被鞏俐壓着演，我們也笑不出來。

《諜海風雲》(*Shanghai*) 是我盼了一段時間的電影，而且，我特意選在朝鮮對陣巴西那晚看。想着這電影裏有周潤發，再不濟也能讓我提神到凌晨兩點半。

　　但是，奶奶的，我錯了。

　　片名招搖撞騙。這部影片中，根本沒有諜，沒有情報，也沒有一個情報人員，雖然鞏俐的身份是抗日地下組織的一個頭目，庫薩克是美國情報人員，周潤發作為賭場老闆黑幫老大和日本情報部上海站負責人有很深關係，但是，三個人，加上日本情報站站長渡邊謙，都只有一個身份：情種。

　　鞏俐出場，畫外音表示，她是個神秘的女人。天地良心，雖然我是中國人，鞏俐是中國演員，我還得實事求是地說，鞏俐那張臉，真是沒啥神秘可言。她要是神秘，那麼《歲月神偷》中的吳君如可算迷離。所以，從這種似是而非的畫外音就能看出來，好萊塢掌握不了中國諜戰劇的精髓。掌握不了「諜」戲，好萊塢就感情衝動。總之，不同國族不同信仰的人愛成一團，而且，憑着愛，日本情報站站長放走我地下抗日領導和美國情報員；憑着愛，周潤發也從他漢奸兮兮的身份中脫穎而出，有一霎那讓我們恍惚小馬哥重回銀幕。

　　可是，OMG，隔了三十年的辛苦路，親愛的小馬哥

有了一個不知是抒情還是惡搞的名字，叫「安東尼·蘭亭」，蘭亭先生蝴蝶君，好萊塢的中國想像還是那麼粉嘟嘟。也就怪不得，網友要用外國人名調戲著名解說韓大嘴。傳說，韓老師有過這樣的一次經典解說：「7號夏普分球，傳給了9號，9號也叫夏普，他們可能是兄弟。好球！這個球傳給10號非常好。咦，10號怎麼也叫夏普？可能是這樣的，印在球衣上的只是姓。漂亮！10號連過兩名破門得分！11號上前祝賀，11號是，是，夏普 (停頓好大會兒)…… 對不起，觀眾朋友，夏普是球衣贊助商的名字。」

　　韓老師的夏普給我們帶來快樂，不知周潤發的蘭亭能給世界人民帶去甚麼？我是這樣想的，現在呢，諜戰劇很紅火，原名 *Shanghai* 的電影當然得叫《諜海風雲》，接着呢，原名 London 啊 Paris 啊的電影，也都會頭文字「諜」，不過，我相信，就像韓老師馬上回過神來，這些「諜」戲很快就會讓觀眾發現是夏普。所以，像我們這種在諜戰劇中長大的中國人，看到庫薩克一見鞏俐就要發情的樣子，就開始打盹了。

　　不知道是好萊塢沒見過市面，還是好萊塢覺得我們觀眾不配見市面，我恨的是，朝鮮隊入場的時候，我睡着了，沒看到鄭大世的眼淚。

所以，今晚，等待凌晨時刻的西班牙為榮譽而戰的兩個半小時裏，我拒絕所有帶「諜」的影碟。

白蘿蔔變胡蘿蔔

中國有中央電視台，中央電視台有央視十套，央視十套有個節目叫「走近科學」。

一般來說，科學類節目不容易辦好，而且，央視辦春晚經驗多，做科學節目，沒傳統。可是嘿，這個節目不僅紅火，而且在互聯網口口相傳。

舉兩個例子先。

例一：一個白蘿蔔種下去了，秋天竟變成了胡蘿蔔。全國各地的專家集體討論，調查了水源，肥料，土地，空氣，天氣，甚至種植方法。折騰出上中下三集。最後的結論是那哥們搞錯種子了。

例二：一個村子，每天半夜三更都有怪叫聲，全村人睡不安寧不說，還搞得人心惶惶。片子採訪了一大堆上了歲數的村民，傳說這裏出沒山獸，晚上就會進村擾民。出彩的是群眾演員和音樂，演得驚魂，配得恐怖！上下兩集。最後結論是村裏一個胖子睡覺打呼嚕。

你懂的，第一類，大家當輕喜劇看，第二類，大家當恐怖片看。又因為這兩種電影類型恰是中國電影最沒成就

的，所以《走近科學》不火也難。——真的，我說這話，發自肺腑。

其實，我早就想讚美這檔節目，攔心裏很久了。天南地北，我們憑着《走進科學》，走近彼此內心；飯桌上，只要說起《走近科學》，那就跟吃火鍋一樣熱鬧。所以，作為粉絲，我們很怕像當年擁護韓大嘴一樣，因為過於用力，搞得體育頻道整頓語文，韓大嘴再也說不出「以迅雷不及掩耳盜鈴之勢」這樣有氣勢的解說。

用央視的語氣來說，「親愛的觀眾朋友們」，《走近科學》正是以它自身的風格說明了我們這個時代的方法論啊。你看，一個男人到書店買書，問：《幸福的婚姻生活》在哪能找到？店員：哦，該書屬幻想類，第一排。男人再問：那《夫妻相處之道》呢？店員：武打類，第二排。男人：那《理財和購房》？店員：這是妄想症，精神病類，第八排。男人：那《升官之道》？店員：司法犯罪類，在門口。

我的意思就是，如果你想吃肉，記得不要買肉丸，那是麵粉。你想康復，別上醫院，因為在你見到醫生之前，你就燒糊塗了。你想看電影，別上電影院，因為你會看到廣告集錦。你想好好學點文化，那麼別上大學，因為大學已經沒有文化了。

　　　　　　　　　　　　毛尖｜有一隻老虎在浴室

問題是，這麼多年肉丸大學的下來，事情呢，已經像，西遊取經，孫悟空突然叫道：師父，好像我們走反了！怎麼辦？回是回不去了，這個時候，《走近科學》將再次指導我們的人生：只要你保持住前面十分鐘的神秘感，那麼，即便最後一分鐘露了底，也無所謂了。

　　這讓我想起，有一次，我們一朋友酒後駕車帶我們上高速，在延安路被攔下來，朋友冷靜地對警察說：車上坐着我領導。朋友那天剛好穿一帶軍銜的衣服，警察看看他的軍銜已經不小，還是個司機，就放我們走了。

　　《走近科學》因此在民間有個別稱，叫《走近大爺》。做人，就要學會裝爺，裝得夠好，白蘿蔔就有可能變成胡蘿蔔。這個，難道不是當代最重要的科學嗎？

八○後配八○老

　　溫總理做客中央人民廣播電台中國之聲節目，充滿信心地說：「一定要使房價能夠保持在一個合理的水平！」可是，主持人問，有人說「房價總理說了不算，總經理說了算」，您怎麼看？溫總理表示：這個講法不準確，也不全面。

　　總理說得這麼委婉，總經理怎麼表態？北京梁蓓最近成了網絡紅人，為甚麼？作為總經理們的委婉代言，這個國際房地產金融研究的著名權威提出：我覺得八○後男孩子如果買不起房子，八○後女孩子可以嫁給四十歲的男人；八○後的男人如果有條件了，到四十歲再娶二十歲的女孩子也是不錯的選擇。

　　梁教授真是高呀，既回應了總理建設和諧社會的努力，也一點沒駁總經理們的面子。雖然，我覺得，她的這個建議，還是太保守了。不過，按梁教授的思路繼續推進一下，建設和諧社會絕不是問題，而且，我們國家的很多問題，都能迎刃而解。

　　首先，我們要鼓勵八○後女孩子不要只盯着四十歲的

　　　　　　　　　　毛尖｜有一隻老虎在浴室

男人。一來，四十歲的男人，其實也已經買不起房了；二來，四十的男人，馬上要在社會上掌小權了，牡丹花下，最易貪污，結果如果不是《蝸居》那樣四大皆空，也會是《非誠勿擾》那樣真假難辨。

所以，就社會穩定而言，八〇後應該配八〇老，這個事情，如果國家能統籌一下，那就更好。畢竟，八〇老的網絡水平普遍有待提高，而且，有錢的八〇老，礙於身份地位，也會覺得梨花海棠的事情壓力偏大。這方面，國家可以用英雄主義的方式兩邊引導，類似「有志不在年高」，「貢獻餘熱，責無旁貸」；而在年輕人這邊呢，則可以套用商學院的典型廣告，「你想和孔子做同學嗎？」國家婚介所可以推出，「你想成為孔子的私淑弟子嗎？」

八〇後找了八〇老，房子問題解決，貧富問題解決，教育問題解決，老齡化問題解決，計劃生育問題解決，可說是百利而無一弊。甚至，我在想，也許，我們把思想再解放一點，步子邁得再大一點，那很多問題能解決得更快一些。比如，允許有錢人一夫多妻或一妻多夫，讓富人多生，讓窮人不生，那麼，只要一代人的時間，就能讓窮人斷子絕孫。

不過，窮人燒不盡，地產吹又生。所以，為了進一步創建和諧社會，我們要繼續發揚梁教授的精思妙想，要求

每個房地產商，必須包養一千個大齡青年，尤其是那些在大學裏又被莫名其妙耽誤了三四年的年輕人，手無寸鐵胸無長物地走到社會上，本領沒有，牢騷滿腹，這些年輕人一旦被包養，也就沒力氣當陳勝吳廣。房地產商作為中華鱉精，自然有更多能力為這些年輕人找到婚姻賣主，否則，必須包養他們到老。

這樣，有了國家允許的包養制度，就像動物園的動物在包養以後，猴子獅子都會學點才藝回饋包養人，大學的教育改革也勢在必行了。年輕人即便是為了被包養，也會要求大學開設更具價值的課程。而且，因為大家都是被包養出身，價值觀，理想和信念都會重新洗盤，誰沒有被包養，誰就不知道青春是甚麼滋味！在這樣的普世價值面前，娛樂圈也感覺無聊吧，這樣，新聞媒體不用整頓，也告別八卦了。

我仔細想了想，梁教授的這個思路裏，就是醫療問題還沒有得到切實的解決。不過，沈爺提醒我，八〇後配八〇老，一般沒醫院甚麼事了。嘿，醫改都用不着。

如此，現世安穩，歲月靜好。

包抄

　　關於中國社會，有一個很生動的段子：老總打電話給秘書，這幾天去麗江玩玩。秘書打電話給老公，這幾天要和老總去麗江開會。老公打電話給情人，這幾天我老婆不在家。情人打電話給輔導學生，這幾天老師有事。學生打電話給爺爺，這幾天不上課，爺爺陪我。爺爺給秘書打電話，麗江不去了。秘書給老公打電話，麗江不去了。老公給情人打電話，老婆不走了。情人給輔導學生打電話，照常上課。學生給爺爺打電話，照常上課。爺爺給秘書打電話，還去麗江。

　　不用說，這麗江故事，拍成電影，一定是絕好的現實主義題材，不過，電影怎麼結尾，或者說，能出現甚麼情況打破這個循環？

　　打破循環的時刻其實一直有，這個，翻翻任何一家報紙的社會版或娛樂版，總能看到「大奶翻臉」或者「秘書舉報」之類的新聞，不過，本質上來說，此類突發事件不能真正打破這個結構，因為大奶二奶的覺悟沒有群眾性，甚至反過來還能加固這種結構，就像美國社會裏的

共產黨，最後就成了朝廷的花絮。那麼，還有其他的可能性嗎？

最近似乎有了點可能性。印度有倆留學生，歸國後發現賄賂風行，辦任何事都得花錢。倆海龜說：腐敗太多，民眾也有責任，是民眾的不自覺，助長了壞風氣。於是創建了「我行賄了」網站，任何人都可以匿名登陸，說出自己的行賄細節，海龜創始人說：我們相信用人民的力量，可以遏制腐敗的蔓延。

印度的網站效果不錯，國內跟着出現了三家克隆網站，分別是「我行賄了」(www.woxinghuile.info)、「我行賄啦」(www.522phone.com)和「我賄賂了」(www.ibribery.com)。三個網站開了一個星期，雖然以中文世界的網民數，每天一兩千的發帖量絕對不算火熱，但是，在一個台上台下彼此觀望的階段裏，三個網站能夠存活下來就已經是一個信號。而且，有不少網民是真名真姓叫陣的，這就很容易一邊使得貪污部門坐立不安，一邊有效地為廣大敢怒不敢言的群眾起示範作用。如果事情能夠良性發展，那麼，我們甚至可以想像，很快，「麗江故事」中的「老師」、「老婆」、「老總」，將在廣大人民的共同努力下，被包抄在一張床上。

當然，這是過於樂觀的想像了。畢竟，中國百姓也學

得很世故了，他們更熟悉這樣的故事——

女工夜班回家，一男尾隨。女子懼怕，路過墳地，靈機一動：「爸爸，我回來了。」男子哇哇逃走。女子正喜，墳墓說話：「閨女，你又忘帶鑰匙啊！」女子驚駭，哇哇奔逃。盜墓的出來：「耽誤我工作，嚇死你們！」話音剛落，旁邊鑿子敲墓，老頭不緊不慢：「把我名字刻錯了！」盜墓大懼，哇哇逃走，老頭冷笑：「搶我生意，嫩了點兒。」這個時候，背後響起：「誰亂改我家門牌號……」

所謂道高一尺魔高一丈，人民群眾是否能經受住這背後的聲音，經受住那看不見的威脅和恐懼，在我看來，應該就是未來反腐的一個主要變數了。而在這方面，真是有必要重溫毛主席語錄：人民，只有人民，才是創造世界的動力。這個，不僅政府官員要記心頭，人民自己也不能忘了。

最後，還是做下公益廣告：說吧，賄賂。

你傷不起！！！

一夜之間，全中國都在咆哮。

學法語的，你傷不起！！！學法律的，你傷不起！！！幹電視的，你傷不起！！！幹電工的，你傷不起！！！傷不起啊傷不起！！！

不明白嗎，這就是當下最紅的「咆哮體」。事先說明一下，這裏為了節省空間，我只用了三個感嘆號，一般咆哮體，得六個以上感嘆號。啊哦，你千萬別問，為甚麼這麼多感嘆號？它就是咆哮體的主要句法特徵，或者說，咆哮體要求每個句子至少得有六個感嘆號的感情強度，它的早期始祖是馬景濤，因為這哥們經常在片子裏歇斯底里，所以他的豆瓣小組就用感嘆號交流。不過，這個新網絡體掀起全國範圍的怒吼卻是各行各業各門各派合力打造。這其中，最早一批出來的帖子中，「學法語你傷不起」最具原創性，節錄一段——

老子兩年前選了法語課！！！於是踏上了尼瑪不歸路啊！！！法國人數數真是極品啊！！！76不唸七十六啊！！！唸六十加十六啊！！！96不唸九十六 啊！！！

唸四個二十加十六啊！！！電話號碼兩個兩個唸啊！！！176988472怎麼唸！！！不唸腰七六九八八四七二啊！！！唸一百加六十加十六四個二十加十八再四個二十加四再六十加十二啊！！！你們還找美眉要電話啊！！！電話報完一集葫蘆娃都看完了啊有木有！！！

總之，「傷不起」系列匯總至今，從殯儀工人到諾貝爾人，從用尿布的到用拐杖的，都有人代言了。網上轉悠一晚上，滿眼都是感嘆號，想想這些年，網絡風生雲起，從知音體，到紅樓體，到梨花體，一路走到今天的咆哮體，這是最最火熱的一次全民造句運動，包括其中的「傷不起」「有木有」「尼瑪」「坑爹」這些草根關鍵字都迅速普及。而其中品質最高的一批「傷不起」文，都是大學生控訴各自專業的，比如，我們做當代文學的，就可以這樣控訴：「尼瑪研究的作家都還活着啊！！！活着的人要養家餬口啊！！！養家餬口就要寫作啊！！！尼瑪遇到再不高產的作家一年也好幾個短篇啊！！！尼瑪還要到處打聽他是不是寫了劇本做了訪談生了兒子死了老子……」

傷不起啊傷不起，現在我終於明白，為甚麼我的學生，男不願意研究張大春，女不願意評論王安憶，因為這兩個作家都太高產了，一年好幾本地寫，剛剛感覺張大春跟張大千可以作比較，新作一出，又覺得他跟齊白石有得

一拼。反過來呢，作品少的，也傷不起。十來年前，指導學生寫賈樟柯，那時小賈也就一部電影叫《小武》。可是，答辯前一個晚上，學生拿着《小山回家》的錄影帶來找我，說，怎麼辦？這個才是他第一部電影。

能怎麼辦，突然跑出一個孩子在門口叫你爹，不認不認終須認！所以我們當老師的也傷不起啊，剛剛在網上看到一個新聞，青島一高中，模擬測試，有個學生答不出題，就在空白處貼了張百元大鈔。關於此事，更有網友跟貼說，這孩子，想像力有的，但不夠大氣。

哎呀，一百元，真是的，被人當貪官還好點，被人當野雞真TM丟臉啊。所以，我的同事找女生談話，因為她的論文涉嫌抄襲，他就專門請我過去當證人，怕女生萬一有輕生之念，傷不起。不過，從這張百元大鈔看看，是我們當老師的，更可能有輕生之念啊。

飯桌上歎息此事，朋友聽到，就說，索性辭職專門專欄算了。我剛想說，也是！但還是隨口接了一句：寫專欄的，你傷不起啊！

尼瑪酒酣耳熱全國人民都過年，你低三下四告退說真的不能再喝，回去還有一個專欄要寫，有木有？世界杯踢到中途，編輯來催要截稿，剛一轉身，美斯進球，有木

有？好不容易熬個半夜文章見報，第二天網上劈里啪啦罵得你跟西門慶似的，有木有？

　　都有。都有。可是，也許，它就是我們寫作的那點樂趣吧，這就像，網上的所有咆哮體，並沒讓一個人揭竿而起，大家哈哈笑過，依然上班下班。中國人的世界，一邊咆哮一邊笑。

一窩兔子

兔子，房子，老虎，我。請用這四個詞造句。

聽說，沈爺造完這個句子以後，被打得在床上躺了兩天。他的故事是這樣的：我打完老虎回家，路過一個房子，推門一看，哇，一窩兔子。

呵呵，你看出來了，這是個著名的心理測試，老虎代表老婆，兔子是情人，房子是家庭。不知道是不是因為有沈爺們的庇護，童話故事裏溫柔膽怯的小白兔，在笑話裏，一個個色膽包天。上午非禮狼，下午欺負熊，還能要求獅子幫她舒服舒服，一言以蔽之，兔非兔。

Adieu，玉兔。Adieu，彼得兔。Adieu，兔巴哥。兔年是兔子的，但是，這年頭，連流氓兔都嫌太可愛了，有一首童謠最近很熱，說的，正是「一窩兔子」：大兔子病了，二兔子瞧，三兔子買藥，四兔子熬，五兔子死了，六兔子抬，七兔子挖坑，八兔子埋，九兔子坐在地上哭起來，十兔子問他為甚麼哭？九兔子說，五兔子一去不回來！

我不知道為甚麼會有這樣撲朔迷離的童謠，不過，比起《鵝媽媽童謠》裏的血腥，《十兔子》顯然更加高級。

我在網上看到，關於這個故事的結構，已經成了一些偵探小組的熱門貼帖。其中，五兔子和九兔子的戀愛關係比較沒有爭議，爭議最大的是，誰是兇手？

一個高手這樣分析：請大家注意相鄰兔子的關係。一兔和二兔屬權貴，三兔四兔是主謀，五兔六兔是詩友，九兔愛五兔，十兔愛九兔，七兔八兔是打手。但是，另外有人提出：這個故事的重點是，十兔，他為甚麼出現在這個故事裏？難道僅僅是為了九兔的一個已知的回答？不。十兔才是這個案件的主兇，其他的兔子不過是他的棋子。

天地良心，《十兔子》故事雖然應時，畢竟不應景。不過，網友同志們對兇手案的熱情，而且持續不斷的想像力接龍，卻可以為當代文化研究提供一個隱喻。説到底，2010年的那些疑案、懸案，都有謎底了嗎？錢雲會到底怎麼死的？被李剛兒子奪走生命的家庭到底受到了甚麼樣的壓力？被送到精神病院的上訪群眾現在精神正常了嗎？有的低智兒在法院工作，有的在井下工作，走的都是甚麼渠道？特大火災，押走幾個電焊工以後，事情結束了嗎？

新年了，憑着全國人民的祝福，讓我們希望，冤有頭，債有主，2011，五兔子安息。而最後，我們可以坐下來，講一個純粹關於兔子的故事。

故事發生在一個平常的夜晚。小兔子很困了，不過它

要大兔子好好聽它説：「猜猜我有多愛你？」

然後，小兔子把手臂張開，很開很開，説，「我愛你這麼多。」可是大兔子有更長的手臂。小兔子想了想，把頭頂在樹幹上倒立起來，説：「我愛你一直到我的腳指頭這麼多。」可是，還是比不過大兔子。小兔子手臂舉起來沒有大兔子高，跳起來也沒有大兔子高。不甘心，它又説：「我愛你，一直到過了小路，在遠遠的河那邊。」可是，大兔子的愛，不僅到河那邊，還要越過山。最後，小兔子困了，它喃喃説：「我愛你，從這裏一直到月亮。」

小兔子睡着了。大兔子説：「我愛你，從這裏一直到月亮，再，繞回來。」

這是我看到的最溫暖的關於兔子的故事，繪本的題目就叫《猜猜我有多愛你》，如果你還在為情人節的禮物發愁，這是個最好的選擇，不管是送給戀人，還是你的媽媽。

一部現實主義傑作！

　　《霧都孤兒》(*Oliver Twist*) 是狄更斯的現實主義傑作。《包法利夫人》(*Madame Bovary*) 是福樓拜的現實主義傑作。《紅樓夢》是曹雪芹的現實主義傑作。這些偉大的現實主義傑作，今天重讀，一部比一部浪漫。狄更斯想不同意，到互聯網上看看，OMG，「官員自砍十一刀自殺」，也會覺得奧利弗·退斯特的結局是太美好了。而福樓拜，看到我們的新婚姻法，就覺得包法利夫人夠幸運的，在這個社會，還能遇到羅道爾弗和賴昂這樣的登徒子，不算殘酷。曹雪芹呢，看到新版《紅樓夢》，不會願意再活一次的。

　　所以，在給學生開列現實主義作品書單時，「現實主義傑作」一次又一次讓我惆悵不已。哦，滿目經典，真正的現實主義傑作在哪裏？

　　沈宏非咽下紅燒肉，亮出《癡男怨女問沈爺》。

　　沈爺呢，平時大家酒肉朋友，知道他會玩會吃會寫，倒也不特別崇拜他，雖然好幾次在飯店門口跟沈爺告別，路邊走過的漂亮女孩會突然停住，怯怯地問：「是沈老師嗎？」大家也就覺得沈爺粉絲多了點，並不羨慕嫉妒。

《癡男怨女》讓人羨慕嫉妒。情感問答專欄寫到這個份上，我相信也後無來者了。你可以拿它當小說讀，出場人物近百，面子上是情色問題，骨子裏是人間喜劇，而沈爺的好處是，他絕不姑息小資和浪漫，對於那些自以為在愛情和婚姻之間糾結的大小女生，他都當頭棒喝：「這位小三！」「這位剩女！」

　　天地良心，這種棒喝，你的戀人不會說，你的閨蜜不會說，你的父母不忍心說，你去電台電視台問，還會有人誇你「為愛守候」，唆使着你最後變成滅絕師太，但沈宏非不幹這種缺德事，不管你受不受得了，他就用又黃又暴力的方式講出現實主義的情感真相：這個男人不能要！

　　所以，《癡男怨女》實在值得向各界尤其是婦聯推廣，有了這本書，我相信婦聯的工作會輕鬆很多，而且，《癡男怨女》和《青少年道德修養》雖然懷着一樣健康人生的宗旨，但沈爺畢竟紅塵輾轉，在他斷然喝止小三的時候，一眼瞥見對方已過花季，也會無奈地暗示，如果三十高齡，那麼小三就小三吧！而作為剩女，你也不用啜泣，這是本真正的療傷書，往下看，你會發現你的命運不壞，至少你戀人和你的性取向一樣。

　　總之，生逢亂世，帶本《癡男怨女》出發，因為這是一冊真正的現實主義傑作！

遇見

　　「早上去公司上班，在電車裏遇見了四年沒見的弟弟。」這是《溫柔的歎息》的開頭，青山七惠的小說。

　　青山的作品，帶着日本文學的特點，就是，舉重若輕。很多發生在我們生活中重到令人窒息的事情，在日本八〇後筆下，更是雲淡風輕到沒故事。我本人對這類青春唯美之作沒甚麼癮，不過青山的好處是，她基本沒脂粉腔，因此，看《一個人的好天氣》，看她裝得那麼好，心裏也讚歎。

　　不過，星期天的早晨，翻開輕而薄的《溫柔》，卻被這句開頭電了一下。到今天，我自己的弟弟離開我們，整整二十六年了。弟弟剛出事那幾年，我常常就有這樣的念頭：遇見一年沒見的弟弟。遇見兩年沒見的弟弟。遇見三年沒見的弟弟。

　　其實，二十六年過去，半輩子活下來，想到弟弟，倒不再是過去特別痛心的感覺了。尤其這些年，生活中的不如意讓我們動不動就要回到過去的好時光，每次我都發現，和弟弟一起生活的十五年，越來越成為我們這一代的

黃金記憶。比如，颱風天的時候，看對面簡易棚的屋頂被掀開，露出裏面一摞摞的廢報紙，硬紙板，就和朋友非常幸福地聊起了各自的賣廢品經驗。

哦，多麼美好的廢品收購站！在父母那裏得不到滿足的生活，全靠廢品收購站來實現。吃父母不允許的零食，看父母不允許的電影，讀父母不允許的書籍，都可以指望廢品。放學路上我們尋尋覓覓，一個小鐵片，一把銅鑰匙，半截牙膏管子，全部可以送到廢品收購站！朋友說，他家邊上有池塘，他爹媽專業養鴨，有一陣子，他父母老在飯桌上議論他們家鴨子的毛為甚麼長得不密，而且容易掉，事隔經年，朋友在飯桌上還笑得眼淚出來，他們家的鴨子後來看到他，都嚇得嘎嘎往池塘裏跳，爹媽養鴨，他收鴨毛，有點成果了，就往廢品站送。

靠他們家的鴨毛，朋友吃遍了鎮上的小吃。我和弟弟沒這麼爽，父母不養鴨不養雞，我們只有拼命刷牙用牙膏，惡向膽邊生的時候，也把牙膏浪費掉，擠到牆上補洞。但一個牙膏管也就換四分錢，買一套金庸小說得用一輩子的牙膏。終於有一天，弟弟和我一起出門上學的時候，特得意地對我使了一個眼神，我們拐出外婆的視線後，弟弟馬上從書包裏很費力地摸出一大包東西，他用報紙包得方方的，搞得跟毛選似的。他拿出來，嚇我一跳，

是外公外婆鎖大門的銅栓子，那東西沉得跟小孩一樣，不知道弟弟怎麼背出來的。

今天回想，當年的壞人壞事真是具有特別的故事性和抒情性。我們沒有多考慮後果，就直奔廢品收購站。而且，因為寶記弄邊上的廢品站工作人員跟我們家裏人都認識，我和弟弟還特意不遠萬里跑到江北中心的收購站。工作人員雖然有些狐疑，也收了下來。多少錢知道嗎？那是我和弟弟有生之年最大的一筆廢品收入，整整六元六角。

沒想到有那麼多錢，我和弟弟也有點蒙。不過，既然已經翹課了，既然又剛好在江北汽車站邊上，我們就買了兩張票，到了鎮海，玩了一天，約摸着該上下午第二節課了，就從鎮海回寧波，到家差不多放學，外公外婆居然一點都沒發現。而且，銅栓子的事情，家裏人也從來沒有疑心到我們身上，外婆一直覺得是讓人給偷了，讓叔叔找了塊大石頭代替。此事不了了之，但也多少助長了我和弟弟的僥倖心理。這是後話。

反正，匱乏年代樂趣多，我把這些講給兒子聽，連廢品收購站都要跟他解釋，他茫然，我沒勁，就算了。而且，更難跟他解釋的是凝結在廢品上的歡樂，那種在路上跟廢品相遇時的喜悅。而我，帶着兒子在路上走，街邊落下的一元錢，他也就隨腳一踢。有一次，在菜場門口，遇

到他一年沒見的幼稚園同學，兩人也淡淡的，就打了個招呼。後來我問他，你看到同學，怎麼不激動啊，他就說，他也沒激動。

所以，看八〇後的小說，常常我驚訝他們怎麼寫生寫死如此淡然，看看我兒子遇見他同學的反應，我有點明白我們和後面一代的情感結構，是很不相同了。而我父母，一定也覺得我們這一代太變態了，居然會拔鴨毛擠牙膏去換錢。怎麼辦呢，cool 確實成了歷史性的美學原則。比如在《溫柔的歎息》中，一對四年沒見的姐弟，在電車裏相見，兩人也就昨天剛分開似的，弟弟搬到姐姐家裏住幾天，閑來無事，幫姐姐寫她的日記。通過弟弟的日記，姐姐發現自己的生活實在太乏善可陳了。所以，遇到一個看着喜歡的男生，在弟弟的鼓勵下，她主動發了一個短信。如此，她去男生那裏過了一夜。但是，這個男生，比她還消極，事情沒有再發展。她又回到一個人的狀態。可是，發生過的事情畢竟發生過了。走過街角，姐姐感覺風景有些不同了。

甚麼都發生過，甚麼都好像沒發生過。這個，其實也不是最近這些年的情感方程式，大半個世紀前的法國文藝和日本文藝中，都特別流行過這樣的情節設置，男女主人公說起生死，跟談論早餐一樣，不過，在那個年代，貝爾

蒙多這樣的狀態大家都看得出來是裝酷，不，其實不能說是裝酷，這是在一種不便高調談論理想的時候，低調表達理想的狀態。可現在似乎有些不一樣，到處是失去了夢想的貝爾蒙多，失去了理想的珍西寶，發生過的感情，經歷過的生死，似乎是白白發生了。說到這個，其中應該也包含了青山七惠未來的抒情難題：從《溫柔的歎息》看，青山是渴望通過姐姐，對當代生活有所抒情，但是，大概連青山自己也不相信，姐姐未來的抒情力氣能從哪裏來？

　　能從哪裏來？如果青山七惠是方向的話，這力氣恐怕也接續不了多久。我想，在這個度量衡上，唱一些紅歌，讀一些紅色經典，也許是有意義的。

我說，親愛的，你在嗎

　　暑假過半，探親回來，飯桌上大家交流老家見聞，多是官場奇人奇事。微博上的日記門，豔照門，微博門，放入大千世界，全是尋常事。公款短褲沒甚麼，全家公款短褲也沒甚麼，大李說他們那疙瘩的官員才神氣，縣長去丈母娘家吃頓飯，還要鳴禮炮，走紅地毯，直升機接送。所以，地攤上賣的那些正式非正式的官場小說，老百姓都相信，而貼在牆上的幹部守則，全國人民都嗤之以鼻。

　　嗤之以鼻還不算，網民為幹部制定了新守則，其中包括：不准將八歲以下的少年兒童錄用為幹部，月月領薪；不准四處借糧屯糧製造假像，欺騙總理；不准吃下屬幹部老婆的奶；不准僱殺手殺同事，等等等等。

　　條款是調侃，但都有經典案例可循，所以是寫實主義，普羅看到，都懂的。世道這麼亂，美洲亂歐洲亂非洲亂亞洲亂，現世不安穩，還有甚麼好人甚麼好事嗎？胖頭說，有是有，就是說不清是好是壞。在俄羅斯，一個小偷跑進一戶人家，發現九十歲的老太婆窮得叮噹響，昧心不過，小偷不但沒偷走任何東西，反而留下了五百盧布和一

張紙條：「老太婆，這是留給你過日子的。」

據說，貧窮的老太婆把好心賊的紙條鑲在鏡框裏，掛了起來。這個，似乎就是我們這個時代的詩歌了。所以，這年頭就算是抒情，一般也只能反其道而行，就像寶爺，請大家吃飯，埋單的時候我們謝他，他說別謝別謝，就是想把幾張假鈔用用忒。是哦，世道這麼亂，怎麼好意思直抒胸臆？譬如沈爺喜歡一個女孩，就把女孩子比作豬蹄，雖然那女孩清新一如睡蓮。

睡蓮。睡蓮。這樣的植物或者比喻，在當代，還能用嗎？還有嗎？

格非的最新小說《春盡江南》裏還有。

教了十年當代文學，每次上到先鋒小說的時候，一般就期末了，於是，常常就飛快地把幾個作家一起講掉算數。再說，像《褐色鳥群》這樣的作品，總是有大半的學生說，寫得好是好，看不懂。所以，在課堂上教格非，幾乎就是把看不懂的格非弄得更加看不懂，弄到後來自己也茫然，這樣談論小說，除了炫酷，還有意義嗎？

似乎是為了修正我們的問題，格非動筆三部曲。《人面桃花》2004。《山河入夢》2007。《春盡江南》2011。

光說《春盡江南》，就不再有看不懂問題，它比《人面桃花》和《山河入夢》還好看，甚至使得我在閱讀的間

隙中，幾次替格非擔心，這樣會太通俗嗎？而這個擔心，在家玉和端午離婚後，令人簡直有些焦心。哦，這是電視劇的橋段啊，她快死了，她真的快死了！

我想說，不可能，格非怎麼會把她寫死呢？沒辦法的作家才把主人公弄死。這不可能。可是，我又很明白，她，死，定，了。天地良心，我這不是劇透。因為，實際上，格非並沒有在家玉的生死問題上，設置太多懸疑，就算沒經驗的讀者，也能呼吸到家玉的命運，類似在《白鯨》的開頭，我們就能嗅到死亡的氣息。換言之，家玉的死，不是為了情節。不為情節，為甚麼呢？

看到第四章「夜與霧」的最後部分，家玉之死的意義變得明晰。死亡，或記憶，成為最後的烏托邦。所以，理論上來說，《春盡江南》完全無意劇情，格非的難題是，如何在無限的荒涼中，依然保持「烏托邦」這個詞的可能性，在「春盡江南」之後，留下「二十四橋明月夜」的想像空間。

跟《人面桃花》和《山河入夢》一樣，小說在最後章節變得極為抒情，而末尾的詩歌《睡蓮》，簡直要把一個遙遠的抒情年代呼喚回來：天地仍如史前一般清新；事物尚未命名，橫暴尚未染指。

「我說，親愛的，你在嗎？」這是印在小說封面上的

　　　　　　　　　毛尖｜有一隻老虎在浴室

一句詩。這個用第一人稱展開的句子是整個三部曲中最接近作者本人的一個歷史時間，至此，格非拋下了他在小說烏托邦中的面具，直接置身當代歷史，直接動用肉身和情感，對於寫作來說，這可能是危險的，但對於這個時代來說，它很動人。用開頭那個俄羅斯小偷的話說，這樣的小說，是留給我們過日子的。

喬布斯的情書

　　《喬布斯傳》中，有一封喬布斯在結婚二十周年寫給妻子的情書。這封情書寫得挺樸素的，但是卻在網絡上掀起了一場華麗麗的翻譯比賽。

　　比如，原信中有這麼一句：Years passed, kids came, good times, hard times, but never bad times. 原譯是：很多年過去了，有了孩子們，有美好的時候，有艱難的時候，但從沒有過糟糕的時候。

　　說實在，這段翻譯挺忠實，但是天南地北的喬布斯粉絲不滿意，他們大叫：翻得太爛！叫完，他們自己動手重譯這封情書，弄出了文言體，詩經體，絕句體，金庸體，等等等等。

　　各種風格的翻譯都超級豪華，超級煽情，類似「執子之手，白雪為鑒。彈指多年，添歡膝前。苦樂相倚，不離不變。」「天命已知顧往昔，青絲易白，骸骨已陋，陰陽相隔，相思如紅豆。」「你儂我儂若初見，兩鬢微霜又何妨？」「來生相會，酬子無量。」所以，光是看看這些翻譯，你會覺得，備受詬病的中小學語文教育，也成果纍纍！

當然，這事情讓我覺得有意思的不是年輕人的語文水平，說到底，文言也好，絕句也好，多數是「此情綿綿無絕期」的調調，認真理論起來，倒不如白話文更貼切更平實。但是，這一輪網上翻譯運動，卻傳遞出一個極為重要的資訊：全民急需抒情！

　　一個顯見的事實上，以往此類翻譯競賽，最後常常是搞笑大比拼，但是，「喬布斯情書」卻在不斷的翻譯攀比中，催生出一次比一次更強勁的愛情表達。網上有人稍微用梨花體調戲了一句，就遭到果粉的毀滅性打擊。到最後，「喬布斯情書」成為一張試紙，檢測的不是翻譯高下，而是抒情能力。「我心依舊」雖然就是喬布斯的原意，但是，不把話說到「癡心伴儂」「天長地久」這份上，果粉就覺得不給力。

　　本來，喬布斯一直以他極簡主義的存在和產品向這個時代佈道：盡量單純，但喬布斯情書的翻譯運動則以洛可可的風格詮釋了這款時代美學，極端向極端的合圍，才真正解釋了「單純」的廣褒內涵。對蘋果用戶，是手指的一次觸摸，「只憑一個簡單的信號/集合起星星、紫雲英和蜩蝸的隊伍」；於情詩翻譯，則是癡心的一次介入，「為爾騰雲端，此情可問天」。

　　「今生無所求，來世再相謀。」喬布斯死後，鋪天

蓋地的懷念和哀悼令人想起八年前張國榮的離世，"God please bring back Sir Steve Jobs, and we will give you Justin Bieber. Amen." 這是喬布斯走後，流傳在網上的祈求。喬布斯以商界精英的身份收穫這麼多真實的眼淚，在金主們普遍聲名狼藉的年代，不僅是傳奇，簡直是奇跡。此時此刻，再去追究喬布斯值不值得粉絲的眼淚，早就沒有意義，重要的是，大江南北集體抒情：上帝啊，請把黑色套頭衫和藍色牛仔褲的喬布斯還給我們！

此情無計可消除啊！有關部門真是應該組織人手來統計一下，喬布斯的死和喬布斯情書到底攪動了多少中國人？說起來，中國人算是能夠抒情的種族，古往今來，正史野史，大江大河小吟小唱，集合起來可算世界第一多，可是，跨入二十一世紀後，我們公共的玫瑰在哪裏？我們分享的松柏在哪裏？哪裏是我們的花崗岩？哪裏是我們的紀念碑？抒情的號角已經歇息，詩人的紙筆早就擱下，今天，當我們談論愛的時候，我們在談論甚麼？我們在談論誰？

喬布斯情書的翻譯，也許不過是網絡現象，甚至，我們也不排斥裏面的商業炒作，但是，在網民熱烈而又單純的愛情翻譯中，我總覺得，這愛的能量，如果有一個更高遠的焦點，那會推動出一個多麼壯闊的抒情天地。

最後，我想說，其實，我寫這篇文章的時候，一直在想王蒙說的一句話，當年，我們能夠打敗國民黨，是因為我們有歌，而國民黨沒歌。

完

　　《電影女孩》(*La Contadora de peliculas*) 看到中途，我還是覺得：這個，我也寫得出來。清貧的年代，天堂的影院，看電影演電影，也是我們打小的娛樂。

　　看完《瓦爾特保衛薩拉熱窩》(*Valter brani Sarajevo*)，從電影院裏走出來，我們都像游擊隊員那樣說「天空在顫抖，彷彿空氣在燃燒」，然後，人群中總會有人接住下一句：「是呀，暴風雨來了。」

　　暴風雨真的會來，父母自己不高興，氣撒在我們頭上，無力反抗，我們也學《瓦爾特保衛薩拉熱窩》，當當當，你敲臉盆我敲碗，當當當，當當當。薩拉熱窩的鐵匠，用彙聚起來的敲擊聲向納粹抗爭，而我們，當當當向父母示威。多年以後，在大學寢室裏說起，發現我們這一代，用來表達愛恨的詞彙和動作，已經多半是從電影裏學來的了。

　　所以，《電影女孩》裏看到，瑪麗亞·瑪格麗特通過看電影講電影為自己和家人重新造一個世界，我們不陌生。再說了，這個世界裏的名角，從亨弗萊·鮑嘉

(Humphrey Bogart)、傑瑞‧路易斯 (Jerry Lewis)、碧姬‧芭鐸 (Brigitte Bardot) 到查爾頓‧赫斯頓 (Charlton Heston) 到弗蘭克‧辛納屈 (Frank Sinatra)，我們也都認得，同樣的電影，同樣的夢，全世界的少年，都曾經是「電影女孩」？

且慢，作者雷德利耶 (Hernán Rivera Letelier) 用他六十歲的眼睛看了我們一眼，這不是一次電影懷舊之旅。小說行進到三分之二的時候，我意識到自己的狂妄，智利文壇的代表作家自然有他風行世界的小說魔方。《電影女孩》可以是電影的鄉愁，電影的挽歌，但更重要的是，它揭示了電影的邊界：它有「完」的時候。

「完」，是電影的終點，也是它能力的終點。在電影世界游刃有餘甚至豐衣足食了的瑪麗亞，和真正的人生面對面時，就還是個十歲的小姑娘，毫無招架之力。拋棄家庭的漂亮母親，陰鬱無恥的放貸老頭，他們蒙太奇一樣在瑪麗亞心上挖了洞，這樣的傷口，不是電影可以止血。

生活太可怕，逃到電影中去，但電影要「完」。爸爸死了，哥哥走了，電視來了，沒有人再來聽瑪麗亞講電影，終於，荒蕪的小鎮就剩下她一個女人。雷德利耶最有力量的地方在最後：斷垣殘壁的地獄人生，也還是有歌聲，能抒情，就彷彿，一無所有的瑪麗亞，面對趁人之危的總管先生，發現他有湛藍的眼眸。當然，你要說，這是

完

敍事學的懷柔政策，也可以，但是，雷德利耶在最後的急景凋年裏，能保持住之前半部的溫度和節奏，真正體現了南美小説的大氣和淡定。這是經歷過魔幻洗禮小説爆炸後的文學品質，歲月之長和時間之短熔於一爐，生活之慘和人生之美同一天地。這個，要説是傳統的饋贈也可以，要説是個人的能力也可以，但是，既然小説取名《電影女孩》，這樣的品質，也和電影有關。

我是想説，因為電影會「完」，電影有「完」，電影的殘酷性，在時間的對岸，卻也保障了它的芬芳。這就像，讓我們死去活來的初戀歲月結束後，看到銀幕上的 "End"，我們還是熱淚盈眶。而藉着我們的眼淚，電影也就永遠永遠不會「完」。

這個不會完的「完」，是電影的本質，也是小説《電影女孩》的魅力。

後記：蘋果樹下

　　美國小説中，我最喜歡《白鯨記》(*Moby Dick*)。小説開頭，麥爾維爾就藉以實瑪利的口説，"每當我覺得嘴裏越來越帶苦味，我的精神像是潮濕濕、霧濛濛的十二月天的時候……我便認為我非趕快到海上去不可了。這就是我的手槍和子彈的代用品。"常常，當我坐也不是臥也不是晴也不是雨也不是的時候，我就會想起這段話。

　　當然，對於我這種追求享樂的人來説，到海上去，本來也就是一劑鴉片。只是，活在亞哈船長和莫比迪克消失了的庸常世界裏，誰都會有嘴上發苦的時刻吧。

　　可嘴裏越來越帶苦味的時候，想起還有專欄要寫，只能克制買張機票去遠方的衝動，我坐在電腦前，被自己的責任心感動。所以，有時候，專欄既是抵擋太平洋的堤岸，也是培養道德感的途徑。報紙上看到有年輕人莫名其妙上街和警察衝突被帶走，我就想，十年前，如果不是動手寫專欄，我可能也會出現在社會新聞裏。

　　收在這個集子裏的文章除了發在《明報月刊》上的幾篇，都是我在《蘋果日報》上的專欄文章。兩年前，編輯

先生約我給星期天的"蘋果樹下"寫專欄，説董橋先生囑我寫寫影視，我當時骨頭輕輕就答應了，用江湖上的話説，能在董橋的下鋪寫文章，簡直！

我每週三傳文章給編輯先生，有時他回覆説"收到謝謝"，有時他回覆説"謝謝，大作收到"，在他，大約是隨意的答覆，在我，總覺得這個"收到謝謝"是有點批評的意思，所以，下一篇會更努力些，可我自己也知道，要讓讀者諸君在劉紹銘啊李歐梵啊張大春啊邁克啊這些大蘋果裏看到我這個小蘋果，前面的道路漫長得像一生。當然我可以安慰一下自己的是，至少，我在蘋果樹下。

我很喜歡"蘋果樹下"這四個字，好像它們本身就有一種芬芳，我也希望，在自己練習寫作的過程中，能慢慢配得上這種芬芳，配得上董橋先生為我寫的序。這篇序我差不多已經會背了，因為它，幾乎就是一個專欄作者能獲得的皇家獎章。

感謝林道群的耐心和鼓勵。我看過很多牛津版的書籍，見過很多牛津版的作者，終於自己也能出個牛津版！然而也因此很忐忑，遲遲不敢交稿，怕被人罵，連累道群兄。所以，希望親愛的讀者包容。最後，感謝劉紹銘先生、林行止先生、鄭樹森先生、潘耀明先生、陶然先生、陳芳小姐和陸灝兄，這些年，你們的督促對我太重要。